Designing Programmes

four essays and an introduction
4篇論評與序論

Karl Gerstner
卡爾‧格斯特納

with an introduction to the introduction
序論的序論

by Paul Gredinger
保羅‧葛雷丁格

first published　初版
original blocks　初版排版
originally printed　初版印刷
originally bound　初版裝訂

by Arthur Niggli Ltd.,Teufen AR (Switzerland), 1964
by Neue Chemiegraphie AG Zurich
by Brin + Tanner AG Basle
by Max Grollimund Basle

Facsimile edition 2019　復刻版

edited by Lars Müller
拉爾斯‧穆勒

www.lars-mueller-publishers.com

Traditional Chinese version of Facsimile edition
復刻版／繁體中文版

Published by Faces Publications
城邦臉譜

Design of Traditional Chinese version
繁體中文版設計執行

Yehchungyi
葉忠宜

Faces Publications

Paul Gredinger:

Pro-Programmatic

為符合程序／
保羅・葛雷丁格

各位理解這本書書名的意義嗎？本書的書名，可以用
書名本身來說明。也就是說，可以設計出用來取書名
的程序。為此，必須事先掌握本書的內容。主題至少
會是創意安排。但僅只於此的話，就太過一般了吧。
筆者本人也這麼想。創意安排有兩個迥異的面向。
其一是設計、做設計、設計師等。另一個面向，則是
程序、建立程序、程序的等。那麼是「設計與程序」
嗎？不一樣。只是「與」太過薄弱。這兩個詞的意義
有著更緊密的關係。「程序的設計」？「設計的程序」？
不對。兩者互相依存。「設計程序」？「建立設計的程
序」？這也不對。理所當然能够理解各自的意義，本質
卻是在兩者之間。是如何定義「程序」與「設計」
這兩個詞的問題。倘若如此，主要問題是這兩個詞的
關係。應該是要藉由連結詞的所有方法來表現。
為了程序與設計彼此的關係，必須盡可能完整。解決
方案是以兩個詞，拼湊出所有可能的組合。接著，
討論這些組合是否能够當作書名。理想是全部印在封
面上。「程序的設計」、「用來設計的程序」、「設計＝
程序」、「建立程序」、「做設計」、「建立程序・設計」、
「做設計・程序」等等。只不過這麼一來，書名就會變
成一長串名單。實在是難以如此，所以選擇了現在的
書名。
也可用其他的詞說明書名。「做設計・程序」還有
著琢磨排列規則的意義。以化學反應比喻，設計師是
基於某一種公式，試圖找出新的組合類群。重要的
是公式。公式創造形態。再產出形態的群組。舉例
來說，詩之中有符合這個概念的格式。語言的傳統
結構被解體。沒有文法。沒有文章結構。僅有的是單
一詞彙。它們被從行列中解放，意義也得到自由。
這個遊戲的規則是排列。結果創造出來的詩，稱為
「constellation＝星座（星星的陣列）」。星座是詩般的
程序。本書收錄有該案例。
程序的其中一個例子（並且一如既往，程序是建立在
既定的要素，與組合這些要素的規則之上），是瑞士的
卡牌遊戲「Jass」，使用印有 4 種圖形符號與 9 個數字
之一的卡片。遊戲的規則＝程序。這麼一想，所有的
遊戲都只不過是在執行程序。

還有料理食譜的樣式，因為太過理所當然，難以聯
想到。首先，列出材料。馬鈴薯、牛奶、水、奶油。
接著是調理的步驟。剝皮、切、煮、壓泥、攪拌。
最後做出馬鈴薯泥。食譜是程序。看似簡單，也有許
多更加複雜的程序。當涉及到設計食譜時，真正的
困難才開始。所以被稱作「技術」。料理技術。而要
製作套餐食譜，是在程序更之上的程序。總譜是
食譜書。

另一個非常靠近我們周圍的例子，便是手工藝之一。
從一維到二維，有時是更加複雜的立體形態，這樣
拓撲學般複雜之物，可以用極為簡單的方法製作，
卻只被稱為「編織品」。手織的程序，勾、掛、拉。
更複雜的規則可以做出更複雜的圖樣，所有的編織圖
樣都有程序。如提花圖樣以機器編織的程序，同於
打孔的紙膠帶。

以繪畫表現的程序，代表性的例子是花紋。例如剪
紙或是萬花筒。在還小的時候應該有看過吧。但其實
在那背後，有著比眼前所見更多的東西。最單純的要
素（形），以最簡單的方法（重複、對稱等）組合，
就可創造代表文化精神的花紋。中國、南美、中近東、
非洲、希臘、羅馬。現在的幾何藝術又是如何呢？

構成的程序，典型例子是電子音樂。電子音樂是將
腦中擬具的想像，以音樂的經驗化為現實。作曲的構
成要素是音的單位、脈衝。使用這些，調整單一的
參數——時間來作曲。音的結構是基於時間關係的
公式創造。也就是說，音樂是程序化的脈衝所組成的
結果。「結構」的意義，是組織產出之物。

已事先決定好公式的程序，另一個例子則是樂譜。
最為意味深長的是，以擾亂秩序（最隨機的安排）為
規則的圖像記譜指令（請見第 p.17）。作曲家只用恰巧
沾染在紙面上的傷痕、污漬等，來決定頻率、延續時
間、音色、音量與如何加入它們。不像一般那樣，事
先決定音。即便如此，樂譜還是樂譜，是經過設計的
程序。

最重要的不是解決。形態是遵循排列組合或公式的
結果，必然得依照那樣的形式。創造的樂趣不在於設
計形式（意象：鬱金香），而是設計公式（意象：鬱金
香的球根）。創造的目的因而也是如此。

Without programme
不以程序

我對這本書能付梓相當開心，想對參與的所有人致上
感謝之意。我想羅列製作這本小書所不可欠缺的
部分，特別是不可欠缺的人的程序，結果成為驚人的
長串名單。首先我想列出我的秘書碧亞崔斯・普萊
斯維克（Béatrice Preiswerk）的名字，滿懷愛情將我
的原稿轉換成可以閱讀的打字稿。再來是從我製作第
一本書起，印刷公司的老闆也是我的朋友漢斯・坦納
（Hans Tanner），還有他公司的廠長、機械排字員、
活字鑄造員、印刷校對的工匠與校對者⋯⋯到讀者手
上為止，需要繞好大一圈。對我展現友好關心的
諸君，特別是閱讀本書的你們，我必須向你們致謝。
如此一來，原本就昂貴的印刷費就會變得更貴，
為了各位的利益著想，就不做程序了（也會有這種時
候！）。
但以我個人的心情來說，特別是對我諸多關照的人，
請容我在此對他們表達感謝。保羅・葛雷丁格是
公司的合夥人（而且他還是電子音樂──這才是程序
化的音樂！最初的作曲者之一，也是序列概念的發明
人），特別是他告訴了我形態學的方法，是多才且前
衛的人。我想特別感謝他撰寫序文〈為符合程序〉。
文章不只很好地呈現出我想說的，還帶給我新的靈
感。我也想感謝另一位合夥人馬可仕・柯特（Markus
Kutter），讓我使用了他的〈獻給貝里歐的程序〉（Pro-
gramme for Berio），作品在本書是首次發表。當我
左思右想書名時，他的文學幫助了我，相當感謝。
我也想感謝廣告代理商 Gerstner Gredinger Kutter
的員工（雖然他們可能沒意識到自己幫了忙）。
雖然未列出特定創作者的姓名，序論與最初兩篇論評
中引用的作品，均是來自團隊製作的成果，並非我個
人的作品。我的工作最多就被限制在設計程序
（有時候連這都沒有）。員工之中，特別想提及攝影
師們（以及特別是領軍攝影工作室的亞歷山大・馮・
施泰格〔Alexander von Steiger〕）。最主要是與最後
的兩篇論評有關，因為有他們協助這項困難的工
作，才得以有圓滿的成果。此外，也要感謝讓我收
錄作品的維拉・斯波里（Vera Spoerri），他的作品
《pastework picture》出現在序論。還有允許我在此
印刷《變奏》（Variations I）的約翰・凱吉（John
Cage）。最後還必須感謝，不在意論評已經到處發
表，將我的程序納入出版計畫中的 Ida 和阿瑟・尼格
利（Arthur Niggli）。
〈新基礎上的舊 Akzidenz-Grotesk 無襯線字體〉
（Die alte Akzidenz-Grotesk auf neuer Basis）是受

庫爾特・威德曼（Kurt Weidemann）邀請，刊登在
1963 年 6 月的《Druckspiegel》第 6 期。位於斯圖
加特的 Druckspiegelverlag，老闆 K・科爾哈默（K.
Kohlhammer）親切地提供了版式。〈整體性的文字
排印〉（Integrale Typografie）曾刊登《Typogra-
phische Monatsblätter》，又稱《TM》的同名特刊
1959 年 6 / 7 月的 5 / 6 期（Verlag Zollikofer、聖加侖）
（新增了一些案例與參考文獻）。
〈現今製圖？〉（Bilder-machen heute?）曾刊登在
1960 年 9 月的藝術、文學國際雜誌《螺旋》（Spirale）
第 8 期（Spirale Press，柏林）。在本書重複利用，
出版社老闆馬索・韋斯親切提供了版式（同樣新
增了一些圖）。
〈結構與動態〉（Structure and Movement）最初是
刊登在吉爾吉・凱佩斯（Gyorgy Kepes）編輯的現代
設計師論文集《Vision + Values》，其後不久由紐約
的 George Braziller Inc. 出版（修訂增補）。

卡爾・格斯特納，阿斯科納（Ascona），
1963 年 9 月 11 日

設計的程序

4篇論評與序論
by 卡爾·格斯特納

Programme from the Far East
來自遠東的程序

本書的靈感來自日本的朝倉直巳先生。他寫到他是福島市的設計師，也是教育家。他說他想在東京出版我第一本書《冷藝術？》，他認為書中針對具體藝術的分析，應該會對教育有幫助，有翻譯的價值。他最感興趣的是最後一章〈透視未來〉（Prospects of the Future）。該文寫於1957年，所以「未來」早已成了「過去」。既然如此，如今的「透視」又該是什麼？他想知道我針對這個主題，是否有新寫的內容。假如以日期來評斷新鮮程度，收錄在本書中的論評正符合。或許這是稍嫌過早的遺言也說不定。我希望讀者，也跟我在思考時一樣，能以更開闊的角度解釋。

能夠在閱讀時，對還未完成的東西，自由地增補或加以否定。

以上是引言，因為我想看看東方版的文字排印，朝倉先生寄了些日本的字體給我。

對我來說，由此找到標準，進而選擇並非易事。我不知道符號的意義，也不懂該語言的設計。但卻對下面這張圖著迷。並且我只知道一件事，日本人是從字體開發程序。我們還需要花費許多時間才能完成的東西，他們早已將其化為現實（我想你們在讀過第一篇論評〈新基礎上的舊 Akzidenz-Grotesk 無襯線字體〉就能理解）。

1

Programme from the Far Middle Ages
來自遙遠中世紀的程序

我在每天上班的途中，都會經過巴塞爾的大教堂前。
那座建築物有好幾個哥德式風格的典型特徵。像是下
方相片中的 15 世紀迴廊，其尖拱正是完美表現哥德
式設計師的熱情與精巧的例子。
他們創造豐富的複雜圖樣的熱情。對那些將這份複
雜映入眼簾的人來說，其豐富的形態被減弱，巧妙
地被隱藏。也就是說，16 扇窗戶（相片中少了一扇）
中，沒有幾乎相同的兩扇窗。至於原因，只是單純因
為有個人覺得這樣設計很有趣（可能是創作者的任
性？）。每扇窗都是獨立的設計，且以常數與變數的
正確程序為準。

這套程序是，
既定的材料與執行方式。前提是輪廓與尺寸，
輪廓包含自拱形起拱點的垂直 3 等分。
拱形三角形處的設計，有 16 種裝飾的圖樣。
這些圖樣由以下觀點產生關聯。
——原則上，線的輪廓與線的交接處均相同。
——無論在拱形或垂直 3 等分處，線都必須不規則
　　接合。
——線彼此（或是在周圍）要垂直或以 0 度匯聚。
——不能有多餘的造形。也就是說，必須在各線
　　的兩端，創造簡潔的圖樣。

2
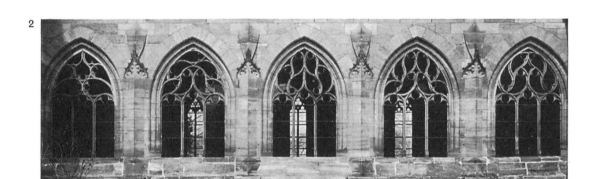

3
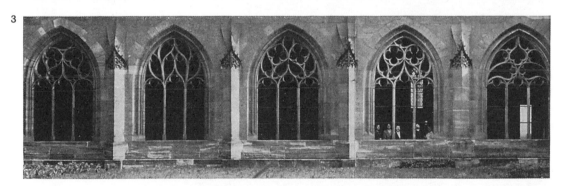

4
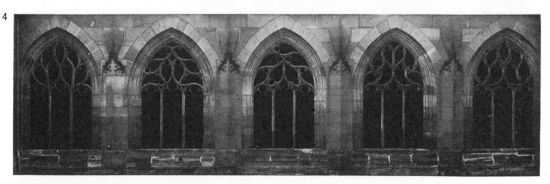

Programme as morphology
形態學的程序

無限的表層

例證

在如下的幾何學圖樣中，可發現令人驚豔的多元與美麗，我想至少舉一例說明。下圖的5–20是16個正方形，其中之一是3×3=9的正方形網格。網格的交點有16個。恰巧與連接交點的線段數相同，也是原始圖樣的數量。重複4次3×3的網格，呈現在單一圖樣之間產生的關係（圖5）。

圖樣5–14的「主題」，也就是遵循規則複製的線段（此處使用了分成4等分的正方形），會是正方形的邊或分隔線，因此一次只會重複4個。它們會形成簡單、常見的圖樣。其他圖樣的線段會從別的位置產生，使其各自重複8個。如此一來，誕生的形態就幾乎會是前所未見的形態。

這16個形態再與其他形態組合，就可以做出120個延伸圖樣。將最初的一個圖樣放進網格，再在其上畫上另一個圖樣即可，相當簡單。

重疊3個圖樣，就能衍生560個延伸的延伸圖樣。

摘自沃斯特‧瓦德（Wilhelm Ostwald）所著《形態調和》（*Harmonie der Formen*, Verlag Unesma, Leipzig 1927）。

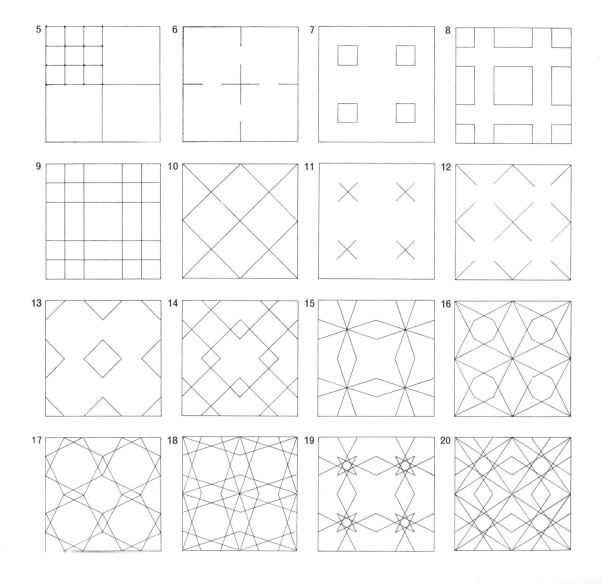

Programme as logic
理論的程序

不是解決問題，而是設計程序來解決問題——本節的標題，應該可以用這樣的說明來了解吧。問題並沒有（所謂）絕對的解決方案。原因在於無法排除所有的可能性。隨時都有解決方案的群組，在特定的狀況下，其中一個方案是最佳解答。描述問題是解決方案的其中一部分。此意味著，非以感情，而是基於知性標準，做出創意判斷。這個標準愈臻完美，就表示成果愈有創意。創造的過程會被引導至選擇的行為。在其中，做設計一事，應是意味著，選擇關鍵要素並加以組合。如此一來，即是「推導出方法的設計」。我所知最適合的例子之一，是弗里茨·茲威基（Fritz Zwicky）替科學家而不是為設計師開發的方法，（*Die morphologische Forschung*, 1953, Kommissionsverlag, Winterthur）。依他的指示做成下圖，接著再遵循他的用語，將此稱為文字結構的「形態學表格」。首先，必須要從表格中的詞來設計。規則是最左行的項目（參數）與右側對應參數的要素（元素）。雖然是大致的規則，但隨著作業進行，要素可能變成項目，新的要素被分派等，應該會隨需求愈來愈成熟。並且，規則不會完善。無法將項目完整分解時，剩下的部分就會歸類到「其他」要素這一格。有可能分派不正確，也有著許多的缺點。然而，為了建立體系，努力達成完美。雖然這麼做，不表示工作會變輕鬆，卻能轉換層級。這個表格不夠完善的地方是我的錯，並非方法本身的缺點。即便如此，只看單一範例也能知道，其中含有數千種解決方案，是藉由要素之間看不見的關係而取得。是某種設計的自動化。

a　Basis（基本）

1. Components（元素）	11. Word（單字）	12. Abbreviation（縮寫）	13. Word group（詞組）	14. Combined（複合）	
2. Typeface（字體）	21. Sans-serif（無襯線體）	22. Roman（羅馬體）	23. German（歌德體）	24. Some other（其他）	25. Combined（複合）
3. Technique（技法）	31. Written（手寫）	32. Drawn（繪製）	33. Composed（排版）	34. Some other（其他）	35. Combined（複合）

b　Colour（色彩）

1. Shade（色調）	11. Light（明亮）	12. Medium（中間調）	13. Dark（暗色）	14. Combined（複合）
2. Value（明度）	21. Chromatic（色彩的）	22. Achromatic（無色彩的）	23. Mixed（混合）	24. Combined（複合）

c　Appearance（外觀）

1. Size（尺寸）	11. Small（小）	12. Medium（中）	13. Large（大）	14. Combined（複合）
2. Proportion（比例）	21. Narrow（窄度）	22. Usual（一般）	23. Broad（寬的）	24. Combined（複合）
3. Boldness（粗度）	31. Lean（細度）	32. Normal（中間調）	33. Fat（胖的）	34. Combined（複合）
4. Inclination（傾斜）	41. Upright（直立）	42. Oblique（斜的）	43. Combined（混合）	

d　Expression（表現）

1. Reading direction（閱讀方向）	11. From left to right（由左至右）	12. From top to bottom（由上至下）	13. From bottom to top（由下至上）	14. Otherwise（其他）	15. Combined（複合）
2. Spacing（字間調整）	21. Narrow（窄度）	22. Normal（正常）	23. Wide（寬度）	24. Combined（複合）	
3. Form（形狀）	31. Unmodified（不變）	32. Mutilated（切斷）	33. Projected（投影）	34. Something else（其他）	35. Combined（複合）
4. Design（設計）	41. Unmodified（不變）	42. Something omitted（部分省略）	43. Something replaced（部分替換）	44. Something added（部分新增）	45. Combined（複合）

Solutions from the programme
來自程序的解決方案

雖然不是使用形態學表格，就可以找出所有的解決方案，卻可以將所有找到的東西放進表格分析。
舉例來說，以商標「intermöbel」中的元素依序相加，就會有以下的連鎖。

 a11.（單字）—21.（無襯線字體）—33.（排版）

 b14.（複合色調，也就是明或暗）—22.（無色彩的）

 c12.（大小並不重要，所以擇中）—22.（一般比例）—33.（胖的）—41.（直立）

 d11.（由左到右）—22.（正常的字間）—31.（形狀不變）—43.（部分替換，文字「r」是由兩個詞，以部分重疊而成）。

並非所有的要素都同樣重要。實際上，關鍵要素僅有兩個：b14＋d43。

b14的範例，表現出「複合」的重要性。因為「明亮、中間、暗」等要素（排除總是暗的黑），並非以可判斷的數值來表現，所以其本身意義不大。然而，如圖所示，組合不同明暗的文字，色調這一項目才是問題得以解決的重點。

解決問題的重點項目，用以下「表現」部分的範例說明。「閱讀方向」以「Krupp」與「National Zeitung」為例，由兩種文字結構的表現來決定。兩者的要素都是以d15（複合）為基礎。「Krupp」是以d11（由左至右）及d14（其他，也就是由右至左）組合。「National Zeitung」的成分是d12（由上至下）與d13（由下至上）。除此之外，Bech Electronic Centre的文字結構也屬於此（請見 p.44）。「字間調整」也同樣是「複合」這個要素，是「Braun Electric」與「Autokredit A.G.」的關鍵。

22

intermöbel

23

KRUPP 1811
KRUPP 1961

24

25

B r a u n Electric International SA

26

A U T O K R E D I T

Again: Solutions from the programme
續：來自程序的解決方案

「形狀」對「Abfälle」、「Globotyper」、「wievoll?」是重要的要素。在「Abfälle」是要素 d32（切斷，此處變成碎片）；在「Globotyper」是 d33（投影，此處成為球體）；在「wievoll?」是 d34（其他，形狀並非不變，也不是被切斷或投影，而是「其他」。一部分成為剪影）。

「設計」的概念，意味著有某一部分無法只以「形狀」傳達。舉例來說，拿掉「Auto AG」之中，A 字的橫槓，無法稱為「切斷」或「形態操作」。形狀即使被切斷，構成要素仍然存在。然而，這裡卻不同。形狀雖然是原本的 Akzidenz-Grotesk，卻「部分省略」。「FH」（Fédération Horlogère Suisse）則與之相反。「部分新增」，是在文字中的瑞士十字。「Rheinbrücke」則是「部分替代」。以符號表示名字 brücke（橋）的部分。讀者諸君看著下圖，想必已經注意到正確製作範例的規則了吧。沒錯，正是形狀與內容的關係。

每一個文字結構，基本上是由兩種方法製作。其一是詞的印象（解釋意義），其二是詞的造形（以形的資訊為起始點）。為了將其納入系統之中，必須有另一個語義（表現詞的意義、變化等）表格。此處的範例包含了其要素。

舉例來說，「National Zeitung」（＝全國報）的解決方案，是以規律的旋轉，產生認識的變化；「Krupp」是文學上的解釋（回顧過去，洞見未來）。「Autokredit」是表現出 credit（＝長期分期付款）這個詞。

「Globotyper」的字體使人聯想到打字機，投影法則會聯想到球體（原本是打字機的名稱，有著 IBM 的球狀印字頭）。「Abfälle」（＝垃圾）與「wievoll?」（＝有多少？）則是將各自的意義具象化。

27

28

globotyper

29

wievoll?

30

AUTO AG

31

FH

32

RHEIN

Programme as grid
網格的程序

網格是程序嗎？讓我更具體說明。如果將網格視為比例調整機能，也就是系統，它就是優越的程序。方格紙是（算數的）網格，卻非程序。反之，例如柯比意的（幾何式）模組，毫無疑問可做為網格使用，比什麼都還要是程序。愛因斯坦曾說模度是：「易於變美，難以變醜的度量系統。」此為我在《設計的程序》追求程序的立場。

「文字排印」是分配、排版、插圖等的比例調整系統，為正規程序，可處理未知的 X 項目。困難在於找到平衡，也就是在擁有最大自由的規則之中，找到最適性。

我的事務所曾開發出「行動網格」。下圖為其一範例，是雜誌《Capital》的網格。

基本單元為 10 字級。是包含引言的基本字體的大小。同時，文章範圍與圖像範圍，分別分成 1、2、3、4、5、6 等欄。整篇有 58 個單元。如果欄與欄之間維持 2 個單元，這個數字即符合理論。所有情況都可完全分割。2 欄時，58 個單元是以 2×28＋2（欄間距離）10 字級為單位；3 欄時，是 3×18＋2×2；4 欄時，是 4×13＋3×2；5 欄時，是 5×10＋4×2；6 欄時是 6×8＋5×2。

在不知如何解讀的人眼中，只是複雜的網格。但對受過啓蒙的人來說，卻方便使用，做為程序（幾乎）無窮無盡。

33

Again: Programme as grid
續：網格的程序

此處的網格是指印刷網版。用來理解重要的要素，
是很適合的範例。

一般來說，設計程序是指找出有用的造形原理。此定
義不只針對文字排印（無論如何，事前決定的特定
用途），就連相距甚遠的幾何學領域也適用。視覺領
域整體都適用。所有的要素，都具有不受限制的程序
週期性（等同於意義不變）。其中沒有大小，也沒有
形狀。顏色隨時可指向其他的顏色。所有的要素皆連
續，或是成為群組出現。

相同的狀況也適用在音響、音樂的領域，然而語言
表現卻不同。因為要素並非自然形成，而是人工產
出。只不過，就算限制在文學程序的規則，正如馬可

仕·柯特的〈獻給貝里歐的程序〉所示，具有十足的
可能性。

網版展現的週期性，明亮色調是以白色表面上的黑色
小點塑造，暗色調則相反，而且在它們之間，有著在
數學上正確的灰色調。其由同樣大小的黑、白正方
形，交替排列成格狀組成。從明亮畫面到昏暗畫面，
網格從圓形變化到正方形，正方形變化成圓形。過程
之中，形狀與灰色調同步變化。

如果是套色版，還加上了混色的魅力。光操作半色調
的點的大小，就能以4色（黃、桃紅、青、黑）週期性
地創造出所有顏色。

網版本身用在印刷工廠的海報程序上，應是非常符合
理論〔譯註：實際被用在巴塞爾的印刷工廠的意象〕。圖34是
可定義為造形的最小形狀，藉由其他3個範例（廣告
主題），可統合成更大的整體。

34

35

37

36

Programme as photography
攝影的程序

可由下圖證明視覺要素具有週期性，週期性是建立程序的本質部分。以相片組成的相片。從各種角度，旋轉拍攝汽車，相機的位置，依特定的程序，被在一定期間固定不動。這種效果，是因可在同一平面同時看見，從而發生想像中的運動。

週期性不僅是可感知的，還是知覺本身，也適用於感覺的體驗。我們確實只以雙眼來體驗世界，眼睛隨時在頭裡活動，又與頭一起在身體內活動。此為我們（做為無法免於一死之人）感覺持續的空間與時間的經驗。

我想提的另一點，是這些相片相當適合做為例子，表現本書提出的問題。從各式各樣的角度觀看事物，視線會（累積的）選擇可產生新的整體的位置。
以此方法，從下方的相片得到程序，僅限於本書，非常地美好。
為什麼想簡潔地定義設計程序，是這麼困難。
前述的「不是解決問題，而是設計程序來解決問題」確實更為正確，卻仍是難以理解。我想或許是這樣的，雖然不新卻還未深植腦中的事物，也就是對於還處於模糊地帶的事物，無法擁有清楚的概念。
無論是這篇序論或葛雷丁格的序論，就連這整本書，都僅是從許多觀點而來的定義。愈往下看，書名變得更具體了吧？詞彙變成概念？如此將是理想狀態。

38

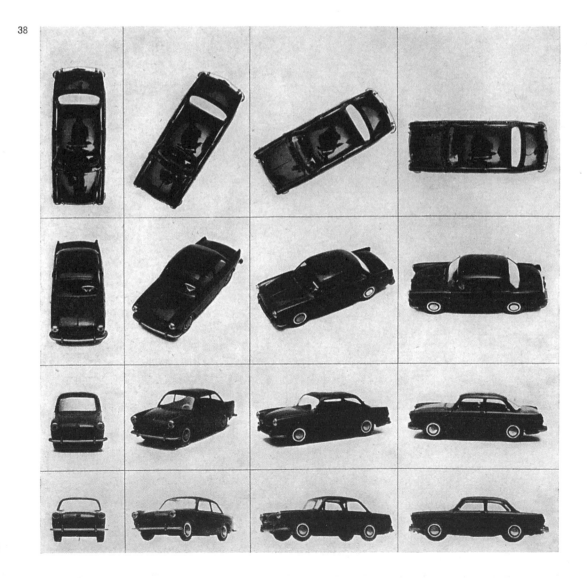

Again: Programme as photography
續：攝影的程序

以下是以相同的汽車為對象，堪稱形而上學的相片，
摘自維拉·斯波里的《pastework picture》。
數學家安德烈亞斯·史派澤（Andreas Speiser）曾
說：「還沒有任何人看過桌子實際的樣貌。」「因為觀
看角度，總是只能看見一部分，實際上桌子是不會改
變的物體，卻隨時會以不同角度呈現。因此，是在無
限的形象中不變，無法改變的物體。請記住這個
法則。在我們的意象中，乍看之下毫無順序地遷移
裡，會出現無法改變的結構，也就是空間中的物之實
體。那些意象絕非隨機，而是依循法則與既成之物有
所關聯。因為必須有著什麼絕對的事物，他們彼此
連結。數學可先驗地創造這樣的關係，促使相對論誕
生。然而，事實上這也是不變的理論。」

即便下方相片與左邊的相片那麼不一樣，它們各自基
於的程序也只是略有差異。亦即，其為汽車的全體與
部分，皆是從依照規則決定的觀看角度拍攝。兩者拍
攝汽車的角度幾乎相同，距離卻不同。左頁的相片是
從遠，右頁是從近。兩者都是觀者在平面上，從各種
角度（從前、從旁、從上）觀看車身。也就是說，在實
際的空間中，需從不同地點認識的部分，在此處可同
時識別。

（我想或許不只從外呈現車身整體，還可能實現可消
除內外對立的機關。如此一來，相機不僅繞著物體的
外側，還會進入其中。與莫比烏斯環的原理相同。是
建立程序的課題。）

39

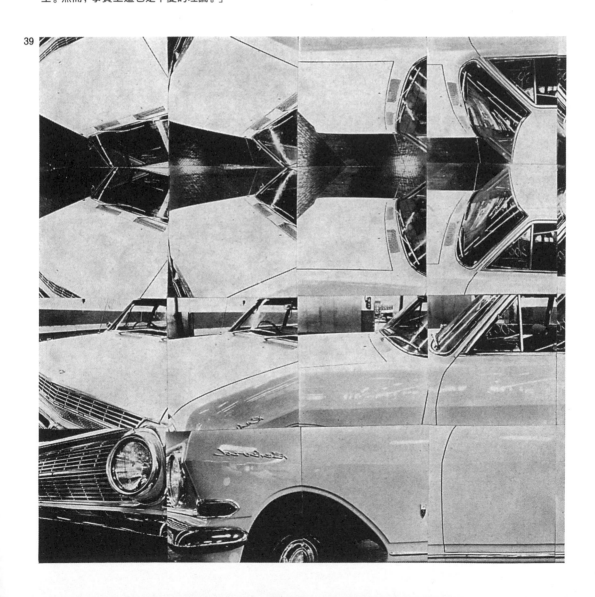

Programme as literature
文學的程序

馬可仕‧柯特所作〈獻給貝里奧的程序〉。是以如下
方式製作：
坐在埃格奈姆（Hegenheim）陽台上的躺椅，作曲家
貝里奧（Luciano Berio）問作詞家，能不能寫出這樣
的歌詞。
少量的詞。簡單的詞。
卻可從前、也可從後唱起的詞。
時而重疊、混雜排列，
當然也可以按照順序。
有時選擇一些些的詞，
有時則只揀選一個美麗的詞。
隨時可以替換圓圈的長串也沒關係。
而且還必須有意義。

必定要有氣氛，聽起來美妙。
例如，致女性的聲音。
（因為其妻凱西‧柏貝莉恩－ Cathy Berberian 的
歌相當美妙）
因此作詞家試著寫下歌詞。
困難之處在於作詞家只有信心以德語寫詞。然而，
歌詞卻要能翻譯成例如英文。所以不能複雜。
如此作成的語詞結構表列如下。此程序的使用
方法是：
順序　a b c d e f g h i
或　只有 e　　　　　　　或　a e i
或　a d g b e h c f i　　　或　g h i a b c f e d
或　a d e f i　　　　　　　或　c f i a d g h e b
或　c e g　　　　　　　　或　所有順序都可以
貝里奧希望在近期可以這個程序作曲。務必希望能
聽到。因為凱西的歌聲很美妙！

a	b	c
Give me	a few words	for a woman
d	**e**	**f**
to sing	a truth	that allows us
g	**h**	**i**
before night falls	without sorrow	to build a house

Programme as music
音樂的程序

《變奏》(Variations I)
約翰・凱吉作曲
獻給大衛・都鐸（David Tudor）的生日（略晚），
1958 年 1 月。

透明材質的 6 個正方形，其中一個畫有 4 種尺寸的
點。最小的 13 的點是單獨的音。次小的 7 個點是 2
個音。比它更大一點的 3 個點是 3 個音。最大的 4
個點是 4 個或更多的音。在演奏 2 個以上的音時，
或同時，或排列如「星座」。
使用多個音時，使用其他 5 個正方形（各有 5 條線。

圖 42 是其中一例）的相同數字做出決定。或者，
使用各別位置的同樣數字——每一正方形有 4 個。
5 條線是最小頻率、最單純的泛音結構、最大振幅、
最短時值，在一定時間內最初產生的音。點連到線
的垂直線，是代表測量或單純用來觀察的距離。
任意數量的演奏者、任意的種類與數量的樂器。J.C.

圖：
圖 41 是有點的正方形。42 是有 5 條線的 5 個正方
形之一。43 是在有點的正方形上，重疊有線的正方
形的狀態。44 是從一條線起始的垂直線，連結各別
的點的狀態。

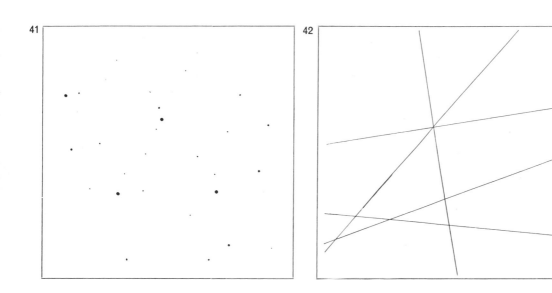

41

42

43

44

The old
Berthold sans-serif
on a new basis

新基礎上的舊 Akzidenz-Grotesk
無襯線字體

許多人的疑問是無襯線做為字體是否有未來？
毫無疑問今後還是會愈用愈多。只不過，會有兩種
解釋。有些人說，無襯線字體只不過是流行（像是風
潮），不久就會消失了吧。又有其他人說，無襯線字
體原本是為了強調才開始的字體，早就成為一種風
格（就像歌德體、舊羅馬體等，數十年還是數百年仍
如舊）。
我贊成後者的意見。對當前的〔譯註：當時為 1960 年〕
設計師而言，選擇無襯線體或羅馬體，並非意味著
思想上的選擇。1920 年代那種二者擇一的哲學早
已終結。在如今，無襯線體 vs 羅馬體，已經等同於
對稱 vs 不對稱，完全不是根本的問題。
字體的發展，是關乎該樣式的長期問題，所以在短期
之間（必然）會是流行的問題，我非常確定。
樣式在於表現與機能上符合時代精神（即是該時代的
品味）。以此觀點來看，字體不斷更新，是在做為文字
的限制內進行，因而是可縱觀整體發展的典型案例。
字母已經被發明，且機能限定。所以各別文字的基本
形狀無法改變。歌德體與無襯線體之間的距離，比烏
姆大教堂和提森住宅〔譯註：應是展示 Thyssen-Bornemisza
男爵的藝術收藏品的 Villa Favorita〕之間還近。只不過，提森
住宅與無襯線體，比其他所有的字體，有著更多的共
通之處，原因在於歷史根源相同。無論是工業建築或
無襯線體（工業式字體）都是來自 19 世紀初的英國。

確實，無襯線體並非處於最終階段，而僅在途中階段
（所有字體的狀態都是如此）。
未來確實還會從人性化的羅馬體，衍生出數千種變體
吧。然而，這樣的新字體卻與過去的不同。
以過去為鑑，我會如此解釋現在的狀況。無襯線體不
只有未來，還是未來的字體。
我們口中的「無襯線」，是指文字沒有襯線，一種字
母的特定形狀。然而，它們並非只是一種「無襯線」，
還有好幾百種形狀，且各有其特徵。更有著好幾百種
各形各色的原型，每一種或多或少偏離，或多或少具
獨創性。
最開始我們對自己的提問是：目前流行的無襯線體
中，喜歡哪種？接著，針對文字排印，在現在與未來
所使用的字體，該採用什麼樣的基準？
回答如下：基本上，新造的變體跟從前相比大多不
差。然而，唯有在某些條件下，才可以「改良」稱之。
我們比較喜歡原本的無襯線。比起設計新的字體，
更應該改良已通過時間考驗的原有字體（就算僅有些
微差異！）。此為第一步。接下來，則必須讓它們協調
（也就是依循原理），盡可能臻於完善。
這是我們獨自的嘗試，不帶偏見且謹慎，比較各式各
樣的字體，最終選出最適合的 Akzidenz-Grotesk
（「我們」是指巴塞爾的廣告代理商 Gerstner Gredinger
Kutter 的員工）。

目前最常使用的7種無襯線體，可以其被創造的時代
分成3組：

1. 原型為專職人員所製作的字體
 （Akzidenz 1898, Mono215 1926）
2. 1920年代，具成熟形式的字體
 （Futura 1927, Gill 1927）
3. 1957年，視覺上變得明確的字體
 （Univers 1957, Helvetica 1957, Folio 1957）

標記的是該字體被製作出來的年分。雖然 Mono 215
是在1926年上市，但仍分在第一組。原因是該字體為
依據手工模板剪裁，非設計師個人的創作。

1920年代的2種字體則不同，兩者都是由個人親手創
造，對字體發展的貢獻卓越，是這2位設計師的各自
代表之作。

第1種是 Futura。設計師保羅・萊納（Paul Renner）
似乎試圖切斷與傳統的所有關聯。遵循幾何學法則，
以正方形、三角形、圓形創造字體。

第2種是 Gill。艾瑞克・吉爾（Eric Gill）試圖讓自己
的無襯線體接近傳統。他理所當然不輕視量尺、圓規
等，仍加以利用，該字體的內部原理，追求了舊體所
具有，視覺上的協調。

Futura 1927	physiognomie
Gill 1927	physiognomie
Univers 1957	physiognomie
Helvetica 1957	physiognomie
Folio 1957	physiognomie
Mono 215 1926	physiognomie
Akzidenz 1898	physiognomie

第3組的字體（Univers、Folio、Helvetica）全都是在1957年出現在市場上。雖然就獨創處與性質均各異其趣，卻比其他組無襯線體有更多的共通之處。

是偶然嗎？反而是時代的精神吧！未來的文字排印，應該會這麼描述50年代的典型字體製作吧。

無論在風格的整體趨向或細節上，都展現了這些字體的共通點。

舉例來說，這些字體都由知名設計師製作，卻刻意減少「文字的個性」。不存在突顯個人風格的欲望。

在 Futura 之中，萊納強調了樣式性形態的對比，這種對比在此變得平滑。不同於 Futura、Gill 等，這3種字體幾乎不具有幾何要素，設計上依循視覺法則。

換句話說，1957年的字體，是第一組字體（原型為專職人員所製作的字體）的延續。只不過，其中有著各式各樣的細微差異。如文字外觀較大，單一詞彙的字串醞釀出安穩的韻律（希望你們注意看筆畫水平方向的尾端），且在排版上形成均等的灰色調。

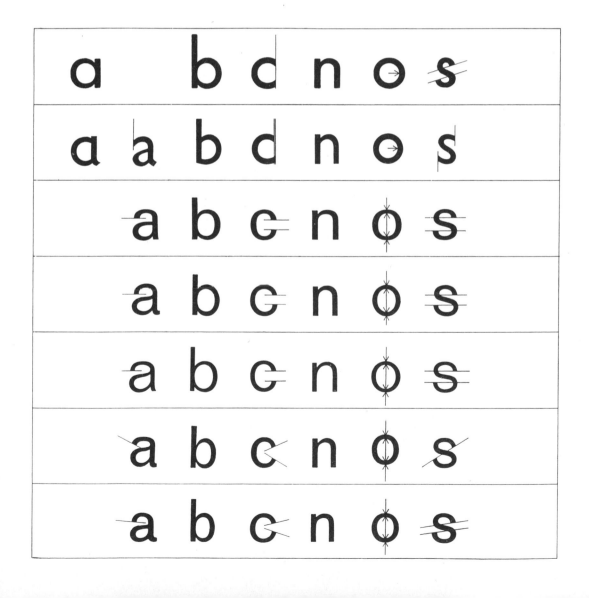

我們為什麼選擇 Akzidenz-Grotesk？

Akzidenz-Grotesk這類手工字體，相較於1957年的字體，是否浮躁而不穩定？應該是因為看法不同。好的排版，基準是形成均等的灰色調？還是字體優雅而平衡？以圖像來說，確實是如此。然而，該基準卻非基於機能。也有視覺上合格，在閱讀時卻看起來單調的排版。

無襯線字體時而被批評「不够沉穩」，這種性質在我們眼中卻是優點，是活潑，（如字面所示），有著原創的新鮮感。

實際上，Akzidenz-Grotesk在60年之間，戰勝了流行的喜新厭舊。製作公司並未特別推廣，卻因其本身的優點，成為無論到哪裡都可被接受的字體，還得到有著強烈信念的設計師的支持，頑強存在，被持續使用至今。

承認我們的基準並非不可憾動吧。字體選擇總歸是判斷的問題。只不過，無論根據什麼基準，Akzidenz-Grotesk毫無疑問都是優異的無襯線體。

Aa Bb Cc
Dd Ee Ff Gg
Hh Ii Jj Kk
Ll Mm Nn Oo
Pp Qq Rr Ss
Tt Uu Vv Ww
Xx Yy Zz

製作者以誰為名？設計 Akzidenz-Grotesk 的是誰呢？

姓名不詳，為無名字體專職人員所製作。專職人員
因在工作與生意上，長年累月累積的經驗，熟知字體
（當然也包含無襯線以外的字體）所有最細微的差異
與規則，同時也是專家。
他們賦予 Akzidenz-Grotesk 顯著的品質，為超越流行
的形狀與功能。是對字體無上的讚揚。
專職人員擁有的特別技能，不只在文字，也發揮在排
版設計上。

以下為其證明。活字裡各種尺寸的字級是一個一個
雕刻，不使用縮放儀〔譯註：將原圖放大的製圖道具〕、
攝影光學機器等。製作時遵循法則：小寫字間比大寫
更寬，間距大小隨文字大小等比例縮放。
銷售字體的是 Berthold 公司，我們使用該公司的活字
來檢驗。將 7 個相異的字級，放大或縮小到 36 字級，
結果如下圖〔譯註：左邊灰色的數字是原本的字級大小。可以看
出其被設計成字級愈大，字間愈窄〕。

6·	efghijklmnop
8·	efghijklmnop
12·	efghijklmnop
16·	efghijklmnop
24·	efghijklmnop
36·	efghijklmnop
48·	efghijklmnop

A typeface is more than its form
字體是形而上之物

在決定字體樣貌時，常識的基準（風格特徵、是否容易閱讀等）確實也很重要，問題卻更為複雜。
還必須考量技術層面的問題。對字體而言，什麼樣的製作過程是有效的？手工排字、機械自動排字，或是照相排版？每個字體都可以用同一種方式嗎？〔譯註：原書是在1960年代中期出版，當時手工排字的活字排版與機械鑄字機 Monotype、Linotype 的自動排版並用，再者照相排版正在興起。排版技術與字體設計的問題，甚至延續至今日的數位字型〕關於這一點，針對不同的無襯線體的標準應不一（不得不承認，真心欽佩阿德里安・弗魯提格在其字體 Univers 中，解決此問題的方法）。從前述針對專職人員工作的說明中可得知，Akzidenz-Grotesk 適合手工排字的活字印刷（同樣適用於由此衍生，未來的照相排版）。這點由我們調查所得的其他案例來證明。

除了各個字級完全不成問題的細微差異（依文字大小改變的字間）以外，也有著只是因為得到支持而定形的差異（如下圖中，g 的形狀變化）。其他不規則的部分（例如依活字有不同的配置），是受當時專職人員的偏好影響，並未有明確的理由。

下圖的左行，由上往下是將 6pt、10pt、20pt、48pt 等 4 個不同的活字，縮放到相同的字級大小呈現。
最上列則是由左到右，將每一個字級，以統一的 x 字高呈現〔譯註：歐文中的視覺大小，通常受限於小寫的高度＝x 字高，小寫在使用的文字中占多數。因此，將 Akzidenz-Grotesk 依字級改成 x 字高來檢視。縮放成同一字級大小（縱軸），字級愈大，小寫愈小。橫軸上，也就是以 x 字高為準排列後，就可看出是相同的大小〕。

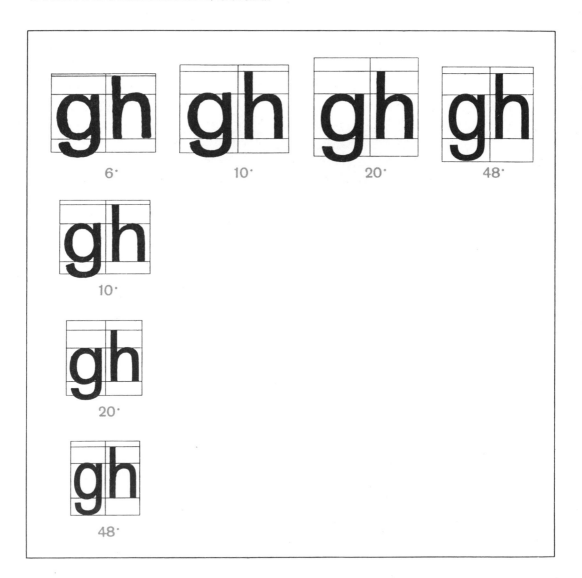

6˙ 10˙ 20˙ 48˙

10˙

20˙

48˙

要決定字體樣貌還需要更多的基準。字體是如何開發？有好幾種種類，如何使它們彼此協調？

這些提問對今日的設計師來說相當重要，在明天應該會變得更加重要吧。無襯線體展現出明確的趨向，可朝更廣泛的發展前進。

至於 Akzidenz-Grotesk 又如何呢？雖然衍生出了16種變體，其中有些變得世界聞名（semi-bold），也有些幾乎被遺忘。有的是基於合理的理由被創造，有些則非（light、condensed light 等）。

下圖中的4種粗體，每一種都很優異。然而，卻因其強烈的個性，產生一個不可避免的缺點。大小愈顯目，組合不同粗細度就變得困難。文字上伸部（ascenders）與下伸部（descenders）的長度不一，無法排成一列（雖說如此，也不能誤以為滿足這項條件就可變得協調）。

下圖是同為20pt的4種粗體，一起比較其上伸部與下伸部。

20 · mager　Hamburgefons　Hg

20 · gewöhnlich　Hamburgefons　Hg

20 · halbfett　Hamburgefons　Hg

20 · fett　Hamburgefons　Hg

以古老的 Akzidenz-Grotesk 延伸，製作出協調的新
字體家族之前，首先必須找出什麼是基礎。必須決
定製作變體時的基本字體。為此選擇的是在君特‧
格哈德‧朗格（Günter Gerhard Lange）指導下，
製作的 Diatype 的「Standard」〔譯註：Akzidenz-Grotesk
在英語圈中上市的字體系列名稱〕。且略微修改了幾個大寫
（BDEFGKPR）（請見 p.22）。技術層面是以照相排版
為前提。

基本字體在原則上可以下列 4 種方法更動：

1. 大—小（large—small）

2. 窄—寬（narrow—wide）

3. 細—粗（lean—fat）

4. 羅馬體—義大利體（roman—italic）

前 3 個參數，在理論上可變化無窮，實際使用時當然
還是設定了限制。大小有其上限，也必然有其下限。
寬度的寬、窄也有限度，粗細同樣有限度。在這些系
列中有著合理的範圍。兩端則依技術、機能等經驗來
調整設定。

只不過，在上限與下限之間有好幾個等級。必須接續
最初的決定（極限在哪裡？），做出次之的決定。
大小數量
寬度數量
上下限之間，粗細的程度
大小數量的問題很簡單。交給使用者決定即可。在使

用字體進行設計時非常重要，但在設計字體本身時
卻非如此。不過，粗細與寬窄數量的問題卻大相逕
庭。有多少等級才合理？為了避免喪失級距之間的
連續性，必須適度地變小。且同時還必須為了容易
區分，適度地變大。我們決定採取 4 個等級。
接著是次而要做的決定，為讓設計穩定的基礎。
a) 該以什麼樣的原理製作，並且
b) 有著什麼樣的關鍵因素？
這些是應該置於核心的問題，掌握著我們程序的成
敗。答案是在組合各種變體時，使其確實能協調。
此處的「協調」，其意義不僅是常見的外觀類似性，
還必須依循形成協調的法則，使個別字體得以正確
一致。

接下來描述最後的第 4 個參數：羅馬體—義大利體。
所有已臻完善的字體，相對於羅馬體必定有著義大利
體。此為最早開始的字體變體形式。就我所知，是從
字體「Caslon」開始。如今普遍認為羅馬體與義大利
體一定成雙成對。然而，以更一般的看法「傾斜角度」
來思考這個參數，就會出現其他的重要性。也就是直
立，相對於水平，90 度也是傾斜角度之一，只是其中
一個特別的情況。對此，我將在 p.31 再次說明。

1. 大—小（large—small）

採用的方法是改變文字的半徑，半徑是從暫時決定的中心測得。如此一來，高度、寬度、粗度就應該會增減。文字會因增減程度，變小或變大。

這個方法適用於照相排版，將文字投影在印字面，不同的大小理所當然有相異的光學條件。過去靠活字雕刻師調整的部分（請見 p.23），現在則由 Diatype 機〔譯註：照相排版機〕調整。也就是說，文字不朝下方變寬，文字間距卻變寬。

下圖是其中一例。48字級：第1列是照相排版，第2列是活字手工排字。6字級：第1列是將48字級的照相排版直接縮小，第2列是以手動黏貼調整，第3列是活字手工排字。12字級與24字級也相同。

手工排字、機器排版等情況，文字大小等同於活字的大小。照相排版的話，則可以任意改變大小（並非所有的方法都適用，至少可在 Diatype 機上執行）。使用後者時，設計師可以決定係數。也就是在同樣的印刷物上，使用好幾種大小時，可以正確地決定喜好的大小關係。

48·	efghijklmnop efghijklmnop
6·	efghijklmnop efghijklmnop efghijklmnop
12·	efghijklmnop efghijklmnop efghijklmnop
24·	efghijklmnop efghijklmnop efghijklmnop

2. 窄—寬（narrow—wide）

原則上，變動的是文字的寬度。

也就是說，所有的尺寸都會在橫軸上變大，縱向尺寸則不變。文字寬度變寬或變窄。

將基本形態的 bb 變小 1 個級距，會成為 ba。擴大 2 個級距，則可以變成 bc 與 bd。

此處必須考量的是，可使等級依法則固定的係數。

該係數為 1.25。亦即 ba 與 bb 的關係，同於 1 與 1.25 的關係。並且 bb 與 ba 的關係，同於 bc 與 bb 關係。

改變寬度時，文字整體的形狀也會自動放寬。因此，在所有的寬度，筆畫與字腔的比例都會相同，形狀不變。

也就是說，不只寬度，也改變了線粗。這點的重要性會在 p.30 說明。

ba	ba
Hamburgefons	
bb	bb
Hamburgefons	
bc	bc
Hamburgefons	
bd	bd
Hamburgefons	

3. 細─粗（lean─fat）

原則上，變動的是筆畫的粗細。
也就是說，會依文字的比例（最細之處與最粗之處的關係）變細或者變粗。
將基本形態的 bb 變細 1 個級距會成為 ba，變粗 2 個級距會是 cb、db。

係數與文字寬度的變化相同，為 1.25。亦即，ab 與 bb 的關係是 1：1.25。且 bb 與 ab 的關係，同於 cb 與 bb 的關係。筆畫變粗的同時，文字寬度也變寬、高度變高（因為線變粗，字也變大），這種高度差距，可使用 Diatype 機的無限大小調整功能任意修改。

ab	ab
Hamburgefons	
bb	bb
Hamburgefons	
cb	cb
Hamburgefons	
db	db
Hamburgefons	

The System
系列

大小與寬度因共通的係數，可在保持協調下調整。
因此可排列在某種座標框架上，新增其他的變體。
也就是以基本形態的 bb 為交點，將寬度的 4 個等級
ba–bb–bc–bd 排在橫軸，粗度的 4 個等級 ab–bb–
cb–db 排在縱軸。如此一來，就可以這個十字為
基點，還未出現的形態會自動進到剩下的格子裡。
這個系統雖然複雜，新的關係卻因此明確。所有在

同一對角線上的形態，寬度都不同，粗度卻相同。
表現出既定關係的不只是橫軸與縱軸。同樣適用於對
角線的 ba–ab、ca–bb–ac、da–cb–bc–ad、db–cc–
bd、dc–cd。
這 5 個對角軸的終點，一邊是細、窄的 aa，另一邊是
粗、寬的 dd。這個系統完善，因為未違背基本形態以
係數改變的原理。違背是否定系統本身。所以，無論
在哪個方向，都無法做出更極端形式的字體。

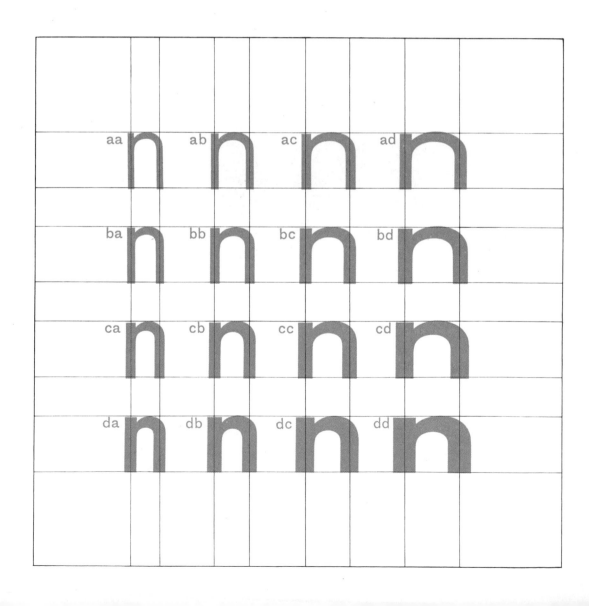

4. 羅馬體—義大利體（roman—italic）

原則上，改變的是在文字的垂直軸與水平軸之間形成的角度。

也就是說，筆畫寬度、高度、粗度不變。文字可變大或變小，斜向前方或後方。

這點果然是問題的關鍵吧。要傾斜多少角度才合理？或許能夠使用 3：4 的比例，用來改變寬度與粗度。

基本形態為垂直的 bb，可製作出一邊向左斜 80 度的義大利體，另一邊是向右傾斜 80 度與 71.1 度的 2 個義大利體〔譯註：依原文〕。

然而，討論這些仍嫌太早。雖然這樣的形狀某天總會出現，在現今尚未有文字排印的基準或技術上的機能。

因此，只製作了 16 種斜體，其比例為相對於水平軸具有 78 度的角度。亦即不改變文字形式，依底角為 78 度的平行四邊形使其變形。

〔譯註：此處討論的義大利體，是現在被以偽斜體（oblique）稱呼，與義大利體區別的斜體〕

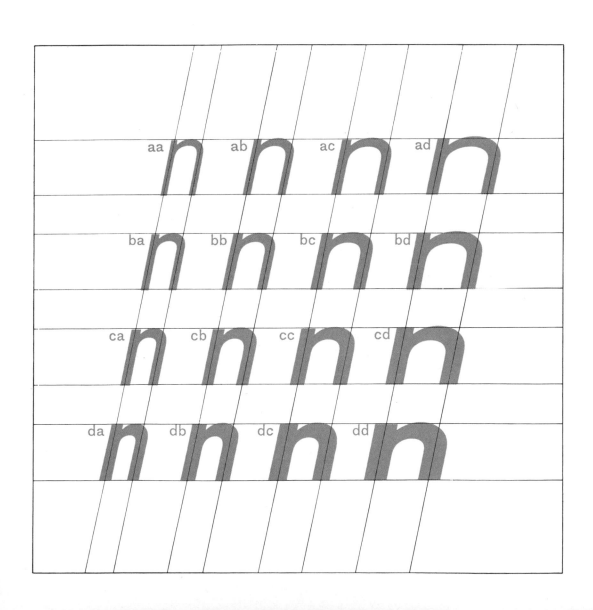

Hamburgefons	Hamburgefons	Hamburgefons
Hamburgefons	Hamburgefons	Hamburgefons
Hamburgefons	Hamburgefons	Hamburgefons
Hamburgefons	Hamburgefons	Hamburgefons
Hamburgefons	Hamburgefons	Hamburgefons
Hamburgefons	Hamburgefons	Hamburgefons
Hamburgefons	Hamburgefons	Hamburgefons
Hamburgefons	Hamburgefons	Hamburgefons

Hamburgefons	Hamburgefons	Hamburgefons	Hamburgefons
Hamburgefons	Hamburgefons	Hamburgefons	Hamburgefons
Hamburgefons	Hamburgefons	Hamburgefons	Hamburgefons

在我們進行的這項工作中，時而會被說我們進行的方式是否太過嚴格。

我想這樣的提問中潛藏著誤解。我們確實追求策略。然而，即便是依據策略做出決定，也並非不審視結果就執行。我們所希望的是，使一種字體與其家族整體，在以某一基本原理為準時，是採用最適合的方式。這麼一想，就不可能會有太過嚴格的狀況。

我們只是一逕耿直地向前邁進。從細緻的分析到整合統整為止，費時進行。藉由分析現有的字體，學到了什麼是多餘的。接著，為了統合全體反覆嘗試了一百次。每一次的嘗試，我們都對結果，仔細討論了抽象的概念（我們開拓的原理）。亦即，此為文字實際展現的樣貌。現在，我們知道什麼是必要，同時卻也還留下許多擴及到細節的作業。容我重申，此專案的原則，並非設計新的字體，而是針對現有字體中最佳的一種，（有可能的話）將其改進、開展，盡可能近乎完善，且符合基本原理。

為什麼依循基本原理這麼重要？原因在於可讓文字協調，並有無限的組合方式。那是指文字排印能夠自由依喜好組合嗎？非也，他只能組合現在可以利用之物。對我們來說，這樣是不夠的。

容我寫下個人的意見。我認為在未來，文本與文字排印、內容與造形的關係應該會更加密切。廣告毫無疑問會如此，新聞應該也是，或許連文學也同樣。

隨著印刷物愈來愈氾濫，寫手與排版者就不得不尋找方法與巧思，讓印刷內容更容易閱讀。字體是傳播的手段，文字排印是包裝它的工作。字體應該要容易閱讀，文字排印必須讓印刷內容吸引人。此一機能非常重要，可用各種方法來實現。

因此應該要有更多元的素材，但不會動搖、不變的部分也不可欠缺。這才是我們想在舊的 Akzidenz-Grotesk 上追尋的「新基礎」。

我們的工作人員主要不是「字體藝術家」，而是排版者，毫無設計新字體的打算。甚至連想都沒想過，要公開這些給專業設計師。卻因為處理這些問題，不只觀察字體更敏銳、理解更透徹，還能夠思考未來的文字排印。這是很愉快的工作。

開始這個工作快要 3 年。在開始有成果時，接觸了 Berthold 公司，能在此寫下這件事，讓我感到相當光榮。Berthold 公司的經營者與藝術總監對我們的工作表現出興趣，給予我們的工作具體的基礎，且答應要以 Diatype 的照相排版上市這項新設計。

巴塞爾，1963 年 2 月

Integral
typography

整體性的文字排印

新的標籤？還是要以新的主義，主張文字排印的看法？不，並非如此，開拓者、XX主義的時代已終結。在1910年代、20年代的冒險家之後來到的我們，是殖民者也是定居者。

現代的創意大陸已經不只是被發現，而是早已印在各式各樣的地圖上。XX主義是精神地圖上的國家，如學校的地理教科書般，以國境與其他的主義主張區別，卻也與印在教科書上的所有一切事物相同，正確同時也是錯誤的。原因在於，各種主義主張的邊界線在今日開始模糊。且我們感興趣的，不是包圍周邊的結構，而是實體本身，是相對於集體理論的最終個人成果。恕我誠實直言，已經不應該打造新的XX主義。[1] 1920年代的「new（新的）」、「elementary（基本的）」文字排印，1940年代被視為「functional（機能的）」文字排印，現在正需要與它們拉開距離（至少我是這麼認為）。

容我再次提及這些論題，馬克斯・比爾（Max Bill）在1946年這麼寫道。「我們所說的『基本的文字排印』，是指皆由各自的資料開發，以基本方法來處理基本要素的文字排印。倘若同時要追求的排版，是沒有多餘的裝飾且自然而然，如活生生的文章有機體的話，我想稱呼其為『機能的文字排印』或『有機的文字排印』。必須滿足所有的（技術上、經濟上、機能上、美學上）條件，制定兼具所有條件的文字排版方式。」[2]

在文字排印中，難以劃下理論的邊界線。[3] 例如，比爾的機能性主張，早在1928年，《基本文字排印》[4] 的編輯揚・奇肖爾德（Jan Tschichold）就曾說：「新文字排印學為何與至今為止的不同，原因在於此為首度嘗試以文本的機能來推導出文字排印。」[5] 再往前5年，莫侯利－納吉（Moholy-Nagy László）也曾說：「首先最重要的是所有的文字排印，都應該要立場明確，容易閱讀、傳播等不可因過往的美學而被犧牲。」[6]

這些命題引發了文字排印的革命，40年、20年，還有不過是在10年前也曾是討論的主題。時至今日卻反而無法引發論戰。大家都同意，失去了討論的對象，也沒了話題性。這就是1959年，新文字排印學的現況。某種意義上是已夢想成真，目標的樂園卻仍遙遠。例如在1920年代初，曾有主張文字排印應由基於文字排印大原則的資料展開。然而如今，已經無法想像文字排印不從基本「初步」開始。

倘若眾多先鋒揭示的命題，幾乎都已變得理所當然，就表示它們的美學賞味期限早已過期。例如20世紀的字體是無襯線體還是羅馬體（現有的所有字體之中……符合當前時代精神的只有無襯線[5]。此為奇肖爾

德在 1928 年的意見）？文字排印要對稱還不對稱，哪一種真的是現代的表現方法？呼應現在感覺的是靠左對齊還是兩端對齊？文章可否以縱向排列？等等。

如上二者擇一的時代與角色都已終結。現在的文字排印使用無襯線體也用羅馬體。書籍排版可對稱也可不對稱，一排文字可靠左也可兩端對齊。一切都成為可能。如今所有都被允許。

有句德文格言：「要解鎖的門早已敞開。」

（There remain only open doors to be unlocked.）

文字排印因為有功能，所以才會是藝術。設計師的自由不是工作的附屬而是中心。當排版者連自己工作最細節的部分都能理解，才終於能從事藝術。這麼想的時候，一切都統合在一起，使詞與活字、內容與形式達成統一。

統合意味著整理成完整之物。前提則是亞里斯多德的格言：「整體大於部分的總和。」這句話也相當適用於文字排印。文字排印是使用既定的部分來製作整體的技術。文字排印是組合文字，即是以文字組成詞，以詞組成文句。

文字是書寫語言的基本粒子，所以也是文字排印的基本粒子。字母文字是沒有內容的聲音形象記號，組合後才出現意義與內容。2 個、3 個，又或者組合更多的文字，必定會成為「詞」般的東西，唯有依既定順序排列既定文字，才是指某一既定的概念（也就是正如字面上意義的「詞」）。如要以其他觀點說明，下圖的 4 個文字 EITZ 可以排成 24 種組合。其中卻只有 1 種組合──ZEIT（德文的「時間、時代」）具有意義。剩下的 23 種組合，確實可以讀也能發音，是以相同要素構成，整體也是同樣，但卻沒有意義。

1

EITZ	ITZE	TZEI	ZEIT
EIZT	ITEZ	TZIE	ZETI
ETZI	IZET	TEIZ	ZITE
ETIZ	IZTE	TEZI	ZIET
EZIT	IETZ	TIZE	ZTEI
EZTI	IEZT	TIEZ	ZTIE

對語言與文字排印來說，整體，也就是統合之物的重要性不言而諭。如果4個文字的詞，其正確組合與可能的組合之比例是1：24。5個文字的詞則是1：120，6個文字的詞是1：720，7個文字的詞是1：5040……以此類推。

此意味著我們以文字寫下、以活字排出所有語彙（即便是讓它們沒有意義，可做為整體存在）一事，只占了字母在數學上的可能性的一小部分。

克里斯蒂安・摩根斯坦（Christian Morgenstern）、達達主義者們、科特・許威特斯（Kurt Schwitters）等人，嘗試抽象的語言表現，將音與文字以跳脫常識的方式組合，組合本身並不具意義。那些是非語彙的語彙組合，只在音響上、視覺上的韻律有意義。[7] 詩人們引爆了存在語彙之中，理所當然且沒有意義的部分。這麼做的話，就能取回本質的感覺。許威特斯的《原始奏鳴曲》（Ursonate）在語言學形式與文字排印形式的一致特別值得一提。

藝術家說：「奏鳴曲的4個樂章，是由引奏、結尾（coda）與第4樂章中的裝飾奏（cadenza）組成。最初的樂章是輪旋曲式（rondo），特別在文本中標出4個主要的要素。強、弱、躁動、平靜、壓縮與擴張等韻律。」

在漢諾威出版的《原始奏鳴曲》（Sonata in Primeval Sounds）的 p.1（文字排印：揚・奇肖爾德），1932年（下圖）：

以我們現在的感覺，這些被創作出來的抽象語彙，乍看就像詩人的怪異想法，卻也發展成可實際於日常使用。每天都有新詞產出。也有如 UNO，這類從略語而來的詞。還有如 Ovomaltine，是由外來語組合而成的詞。此外，像 Persil，是從一開始就沒想出來的詞。這些詞，全部都是從原本的詞獨立。接著，現在可以用電腦，用如下方的方式決定商品名稱。在電腦中輸入任意的3個母音與4個子音，電腦就會列出好幾千個組合。想像力被機械式的選擇所取代。製作這樣沒有意義的詞，在廣告中已不可或缺。在所有的重要企業的行銷部裡，都保存著幾十個這類詞彙，在產品還不存在之前就登錄了商品名稱，受法律保護。

聲音對應光學，語言的聲響等同於活字的外觀。許威特斯對《原始奏鳴曲》的說明，也適用於接下來的案例。彼得・茲瓦特（Piet Zwart）在1928年，替德夫特電纜公司（Delft Cable Works）設計的海報。是只使用黑、白、大、小、壓縮、擴張的韻律作成（下圖）：

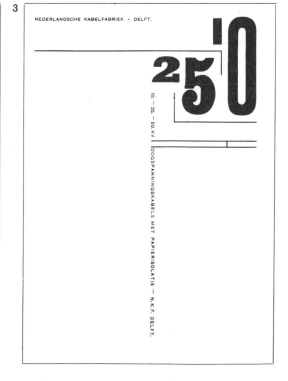

從統合的文字排印觀點來看，下圖案例是符合基本原理的實驗，就如同創作者本人也承認的，不足以做為文字排印的成果。是馬拉梅（Stéphane Mallarmé）的《骰子一擲》，首度刊登在 1897 年的 Cosmopolis 雜誌上的一頁。[8]

關於這點，保羅・瓦勒里（Paul Valéry）曾寫道：「馬拉梅的發明源自長時間對語言、書籍、音樂的分析，是基於以頁為視覺單位的概念。他借助海報、報紙等，謹慎研究了（由文字塑造的）黑與白的排列組合效果，比較了各種字體的強度……他組合線的讀書，賦予表層面的要素，藉此使文學領域變得豐富。」[9]

然而我卻認為，創作《骰子一擲》，不是藉由如下兩種迥異的方法：「以傳統手法寫詩」與「依文字大小、間距等視覺造形來排列文本」。馬拉梅的嘗試更為深奧。言詞的排列與詩作同時出現，也就是其本身就是一種作詩的方法。

馬拉梅在寫給安德烈・紀德（André Gide）的信中曾寫下：「詩集正在依我指定的編排印刷。其中有著所有的結果。」詩的內容與排版的關係，沒有辦法更明確了吧。

如果許威特斯的例子是由純粹的文字組合來構成的方法，馬拉梅的例子就像是純粹的語詞星座。[10]

作家歐根・戈姆林格（Eugen Gomringer）說：「排列如星座的語詞群組，可取代詩的一篇。替代組織文章，只要用 2 個、3 個、數個詞的效果就已足夠。這些詞乍看之下毫無關係，就像是隨機散布，更仔細端詳，就可發現它們是意義的根源，形成了確實的場域。藉由揀選詞並排列，形塑出詩人思考的事物。並且，將聯想託付讀者。讀者因此同時協助了作詩，屢屢還成為完成的人。」[11] 而且他還這麼說：「沉默是新的詩的特徵……因此才會由語詞支持。」[12]

戈姆林格稱呼自己是「邀請人來玩的遊戲王」。他所寫的詞，並非針對某一主題的實用性語彙。那是真實的，也是概念的，而且是它們之中帶韻律的「意義」。它們因讀者漫無目的的心情，快速或者緩慢地伸縮，可說是處於想像力的真空地帶，互相關聯的幾個點。果真如此，參照點少，就應該愈能正確掌握意義。將此事對照文字排印的話，讓「語詞」與「語詞的視覺意象」一致，就能變得更自然。

1925 年時，埃爾・利西茨基（El Lissitzky）曾說：「應該要求作家以視覺表現文章。原因在於他們的思想，不是由耳而是由眼接收。所以文字排印的造形，必須是藉由優質的視覺表現，如講者的『聲音』。」[13]

4

425

c'était

issu stellaire

le nombre

EXISTÂT-IL
autrement qu'hallucination éparse d'agonie

COMMENÇAT-IL ET CESSÂT-IL
sourdant que nié et clos quand apparu
enfin
par quelque profusion répandue en rareté
SE CHIFFRÂT-IL

évidence de la somme pour peu qu'une
ILLUMINÂT-IL

ce serait

pire
non
davantage ni moins
mais autant indifféremment

LE HASARD

(Choit
la plume

5

baum
baum kind

kind
kind hund

hund
hund haus

haus
haus baum

baum kind hund haus

Karl Gerstner and the Dynamics of Progress
| 卡爾・格斯特納與他的進步動力學 |

二次世界大戰後，歐洲的局勢動亂不安。卡爾・格斯特納
（Karl Gerstner, 1930–2017）和他這一代的其他設計師，在40年代
後半至50年代前半，應用平面設計也就是商業委託的視覺傳達
與藝術密切連結的專業領域中成長茁壯。這一代的設計師認為平面
設計是實用且多元的，是一種探索且具實驗性的藝術實踐。
此時的瑞士以具體藝術（concrete-constructive art，又稱混凝土
藝術）及設計為主流，其中成為典範的設計師為馬克斯・比爾
（Max Bill, 1908–1994）和理查・保羅・洛斯（Richard Paul Lohse,
1902–1988），兩位皆為專業藝術家，同時也是平面設計師。
身為包浩斯晚期的學生，馬克斯・比爾謹記學校的理念，並始終以
建築師、設計師和藝術家自居。洛斯也同樣認為自己在平面設計
及藝術領域上的追求是一致的。他們兩位透過自身作品成功地形
塑具體藝術，並以藝術家的身分在國際間獲得崇高的聲譽。

雖然他們以平面設計維生，但如同其他創作者，也從藝術作品中
獲得足夠的收入，彷彿同時擁有兩種靈魂。似乎認為以獨立的藝術
實踐為志，同時又務實地應用這些創意技法是有可能的。在當時，
一些具主導地位的企業秉持戰後改革精神及樂觀的態度，雇用
新一代的設計師有效地轉譯既有的視覺，改善公司的產品外觀和溝
通模式。卡爾・格斯特納就是抓住這次機會的設計師之一。

Early Maturity
| 初期的成熟 |

格斯特納的熱情與衝勁在當時並不罕見，但他的經歷也可說是特例。
在沒被戰爭摧殘的瑞士，一個年僅15歲的少年，接受基礎義務
教育後，於巴塞爾工藝學院培訓一年（Allgemeine Gewerbeschule
Basel，後來成為巴塞爾設計學院）。他透過自學以及與優秀前輩
共事，快速彌補自身在正統教育上的不足。艾米爾・魯德（Emil
Ruder, 1914–1970）、阿敏・霍夫曼（Armin Hofmann, 1920–2020）
和漢斯・芬謝爾（Hans Finsler, 1891–1972）隨即察覺到這位年輕
人的天賦。

格斯特納體現了一整個世代的人對於知識的渴望。這些年輕人理解
過去，同時企圖了解什麼正在發生。他幸運地進入成功且受人尊敬

的平面設計師弗里茲‧布勒（Fritz Bühler）的工作室，這個工作室也曾雇用霍夫曼及馬克斯‧史密特（Max Schmid, 1921–2000）。史密特帶著弟子格斯特納於1949年離開工作室，並在醫療產業的龍頭 Geigy 公司成立傳奇的廣告部門。格斯特納很快就推出精湛的設計作品，利用這段時間累積大量的知識，培養出掌握重要藝術趨勢發展的精確直覺。

他致力於分析具體藝術，並在他的著作《冷藝術？》（kalte Kunst?）的序言中這樣寫道：「相對還沒被發現與探索的繪畫……，或許較為容易形成偏見與變得難以理解。」1957年，格斯特納出版了第一本著作《冷藝術？》。雖然僅在德國小量印製，但這本簡樸的小冊子卻是劃時代的作品。第二版於1963年出版，這本書，格斯特納從塞尚（Cézanne, 1839–1906）寫至蒙德里安（Mondrian, 1872–1944），以淺顯易懂的語言一路說明50年代為止的發展。接著，更進一步首次深度分析和闡釋4個具體藝術代表作品背後的數學和結構概念。透過這個方式，他成功將標題中所提出的「冷」自理性藝術中移除。編輯馬可仕‧柯特（Markus Kutter, 1925–2005）和出版商阿瑟‧尼格利（Arthur Niggli）協助他完成這本著作。尼格利在當時是新瑞士平面設計的熱情推廣者，同時推動許多前衛的出版計畫。這段期間，格斯特納投入自己的藝術實踐，與同期的藝術家朋友交流，其中幾位也在《冷藝術？》中被提及。

鑒於格斯特納之後的著作《設計的程序》（Programme entwerfen），我們可以看到格斯特納如何在初期即逐步成熟，並擁有高度的自我意識。在27歲時，他已培養了結構性的思考，也在《冷藝術？》中定義自己主要感興趣的領域。分析式的思維及系統性的理解同時形塑了他的作品與世界觀，並且終生未變。他總是與藝術和科學形影不離，並結識同好培養有共同理念的人才。

Congenial Partnership
│ 志趣相投的夥伴 │

1953年，格斯特納在 Geigy 廣告部門與記者馬可仕‧柯特相遇。由當代藝術總監的始祖馬克斯‧史密特所成立的廣告部門，匯集了當時才華出眾的年輕設計師，製作前所未見具備獨創性與品質的企業識別系統。格斯特納替柯特的出版品設計視覺，而柯特則處理文字編輯回報。經典的案例是由尼格利負責，同時與《冷藝術？》出版的小說《運往歐洲》（Schiff nach Europa）。如同格斯特納在版權頁

所述，他大膽運用實驗性的字體排印，透過「視覺來組織」文章。

而這樣的志趣相投也促成他們在 1959 年成立 Gerstner + Kutter 工作室。同年，尼格利出版《新平面藝術》（*Die neue Graphik / The New Graphic Art / Le Nouvel Art Graphique*），在本書中兩人介紹了 20 世紀初期至當時，歷史上平面設計及廣告設計中最經典的案例。在書中的第 4 章「未來」，他們為了更高額的大型廣告專案推銷自己的服務。書中插畫有一幅由格斯特納所設計，體現為了解釋複雜概念所安排的絕妙設計。書背上放置了作者廣告公司的商標（Logo），這本書的德文書名與 1958 年創刊的設計期刊《新平面藝術》（*Neue Grafik / New Graphic Design / Graphisme Actuel*）同名絕非巧合。

隨著公司受委託的業務量增加與規模的擴大，1962 年保羅·葛雷丁格（Paul Gredinger, 1927–2013）加入，並於 1963 年成立 GGK（Gerstner Gredinger Kutter），逐步成為當時歐洲最成功的廣告公司之一。他們意識到大型跨國企業的品牌需求，並仔細研究美國同事的工作模式。隨即，GGK 使用大膽獨特的視覺語彙及無可挑剔的設計，替 IBM、福斯汽車（Volkswagen）、瑞士航空（Swissair）及其他品牌打造脫穎而出的系列廣告。

Art and Graphic Design
│ 藝術和平面設計 │

在《新平面藝術》的序文中，作者們提出一個在當時十分切中要害的疑問：「商業平面設計算是藝術嗎？」他們挑選了令人印象深刻的圖像，以肯定的態度回應這個問題。當然，他們也點出藝術（fine art）與應用藝術（applied art），對於個別創作者在創作自由度上的差異。並舉例一幅好的藝術作品，並不會加上文字就變成一張好的海報。反之，一張優秀的海報也不會刪掉文字就變成精采的藝術作品。格斯特納比誰都清楚這點，他擅長將自己的平面作品與藝術創作賦予不同的表現形式。

除了廣告公司的工作，格斯特納也大力發展他在藝術和新聞事業的工作。他在 1959 年的《字體排印月刊》（簡稱 *TM*, *Typografische Monatsbätter*）夏季號上發表他的長篇文章〈整體性的文字排印〉（*Integrale Typografie*）。《TM》是艾米爾·魯德在 50 年代初期，用以發表字體相關具影響力的論述的管道。魯德和格斯特納兩人興

趣一致，都在字母和單詞中找到玩心。在格斯特納的文章中，他引用馬克斯・比爾 1946 年於《圖文傳播》(*Grafische Mitteilungen*) 所創造的一個留名歷史的專有名詞「功能性字體排印」(functional typography)。其實比爾的文章是在回應揚・奇肖爾德 (Jan Tschichold, 1902–1974)。在這篇文章中，奇肖爾德與自己曾在 20 年代提及的詞彙「基礎的字體排印」(functional typography) 保持距離，對其是否能持續有效存疑，不過格斯特納並未在他的文章中提到這件事。他在〈整體性的文字排印〉中，將自己的作品與歷史上的概念做出區隔，以設計師的身分追求更多的自由。然而，為了要獲取自由，設計師必須透徹理解內容及語言，以構思出全面性——整體性的——設計方案。文章提出不少實例，包含格斯特納自己展示的優秀製作物，代表了他自身服務的價值。

因為馬索・韋斯 (Marcel Wyss, 1930–2012) 的邀請，格斯特納於 50 年代定期在由年輕藝術家發起的期刊《螺旋》(*Spirale*, 1953–1964，位於伯恩) 上連載文章。《螺旋》第 8 號刊登了他的文章〈現今製圖？〉(*Bilder-machen heute?*)，文中宣示了藝術必須民主化的理念，新的形式需要讓藝術家與觀者產生互動與參與感。文章同時也仔細解釋了格斯特納的作品〈carro 64〉，並描述安排序列化圖像的方式。《螺旋》第 5 號刊 (1955) 介紹了一件格斯特納以參與原則為基礎製作的作品；而《螺旋》6/7 號 (1968) 則分析了早先收入在《冷藝術？》中，理查・保羅・洛斯的作品〈水平分割〉(*horizontale teilungen*, 1949/53)。洛斯在概念上與格斯特納相似，都是極度有計畫且連續性的。兩位藝術家彼此尊敬，維持一定的距離，也在藝術活動上有著良好的互動。舉例來說，格斯特納在 1961 年發起民主化藝術的活動，與瑞士主導公共空間海報張貼的管理者 Allgemeine Plakatgesellschaft 一起合作。由傑出的具體藝術家，如：馬克斯・比爾、理查・保羅・洛斯、卡米耶・葛拉瑟 (Camille Graeser, 1892–1980)、韋蕾娜・洛文斯伯格 (Verena Loewensberg, 1912–1986) 共同參與，與格斯特納及馬索・韋斯一起貢獻主題。這些海報在蘇黎世 (Zurich) 大街上展示，沒有額外的解說，卻引起廣大的迴響。

伴隨公司日益茁壯以及持續提高的國際聲譽，格斯特納在 60 年代主要投入商業作品創作。但是，他仍然抽出時間負責重要的外部專案，好比修訂無襯線字體之母 Akzidenz-Grotesk (Berthold 的無襯線體)，努力維持字體固有特色的同時，也跟上最新的進展。他對字體進行全面的翻修，添加原先沒有的斜體字體，且調整了分類

以跟常見的 Univors 字體搭配。格斯特納在他的文章〈新基礎上的舊 Akzidenz-Grotesk 無襯線字體〉（*Die alte Akzidenz-Grotesk auf neuer Basis*）中詳細描述了整個製作過程，並於 1963 年 6 月在斯圖加特的《Druckspiegel》雜誌刊登——就在《設計的程序》問世不久前。

Designing Programmes
｜設計的程序｜

標題本身即程序。格斯特納設計程序的主要目的是為了能從大量的排列組合中進行挑選，為求程序會維持最大限度的一貫性，需要明確的知識。

或許有人質疑這專案背後隱藏著高明的出版策略，畢竟格斯特納在 1963 年的瑞士平面藝術界相當傑出。或許出版商有意提供平台給這位受人尊敬的作者，而這也鼓舞了將已刊載過的 3 篇文章，與第 4 篇未曾刊登過的文章〈結構與動態〉集結成冊的點子。第 4 篇文章是吉爾吉·凱佩斯（György Kepes, 1906–2001）的提案，他原先有意將此篇收錄於書系《Vision + Value》（創造 + 價值）中，不過此計畫直到 1965 年才問世。

書中所有的文章皆寫於 1959 年至 1963 年間，儘管每篇主題不同，但揭示了作者觀點整體的一致性。對格斯特納而言，設計程序必須從透徹了解內容開始，如此才能夠提供最多的可能性。弗里茨·茲威基（Fritz Zwicky, 1898–1974）體系的創造技術「形態學盒子」（morphological box），可以協助達成這個目標。保羅·葛雷丁格成功讓格斯特納注意到茲威基，還替本書寫了序言。

格斯特納為書中 4 個章節所寫的導論十分明確，他引導讀者在所有可想像的面向與領域中理解設計程序，並解釋為何設計程序如此重要。從抽象形式到理論思考，從具體的設計工作一路講到音樂和建築。在格斯特納的說明下，也就是在整體性的字體排印這個法則中，透過設計過的文章與插圖的交互作用，讀者便能解讀後續的章節。

緊接在導論之後的是「程序即字體」這個章節，這篇〈新基礎上的舊 Akzidenz-Grotesk 無襯線字體〉是本書中最複雜的一章，對這個主題不熟悉的讀者得不屈不撓才能讀下去。然而，選擇這篇文章做為開

頭，對「嗜字成癖」的格斯特納而言是理所當然的。畢竟書寫是以字母系統的文字為基礎，而字母文字又組合成字，字又形成文章。文字就這樣成為理解的基盤。

這個說教的意圖延續至「程序即排印」的〈整體性的文字排印〉一文。該文章透過線性結構與淺顯易懂的文字，說明格斯特納設計是趨近整合所有訊息傳遞要素的概念。除了有基於史實的範例，此文章也以格斯特納自身優秀的作品為例。

到了第3章「程序即製圖」的〈現今製圖？〉一文，格斯特納將討論範疇轉向藝術領域。格斯特納透過對自身專案的分析介紹，說明了設計程序不會提供絕對的答案，但是需要觀者的參與。觀者得透過行動來引出程序的可能性。做為論據，格斯特納用不同的方式展現3種需要作品與觀者互動的藝術觀。

最後，在「程序即方法」這個章節中，格斯特納系統性地向讀者介紹〈結構與動態〉這個主題。就如他所指出的，說明與視覺表現同等流暢的設計，完全達成整體性的字體排印的條件。本章以分析所構成，以平凡的排序開始，達成偶然介入的可能性所賦予的複雜結構。在此格斯特納成功以程序理論為背景的原則做為設計作業的出發點，相當有說服力且容易理解。

Enduring Interest
｜持久的興趣｜

如果從現在的觀點來看，宣稱《設計的程序》預測了當下數位工具（digital toolbox）的原則可能就太超過了。早在個人電腦普及前，數列已是數理科學的基礎。對格斯特納來說，體系化、程序性思維是人類智慧的特色是理所當然的。他將這些原則應用於自己投入的領域：平面設計和藝術領域。長年以來，這些領域一直是靠著創意工作者的天分、直覺和獨創性，孕育藝術天才的神話。格斯特納則借鑒20世紀初期工業時代與前衛藝術的成就，並運用其對1950年代結構主義具體藝術持續的興趣。

《設計的程序》另一個令人印象深刻之處，在於其內容是由單篇獨立書寫的文章所組成。格斯特納想都沒想過要透過集結成冊來鞏固其理論。他用一種不獨斷的方式展現他的思考與態度，並捨棄暫時性的參考資料。提供讀者們一個機會去運用新的設計方法，而這個方

法是他考察當代，認為或許是比較好、超越時空，以其自身經驗為基礎的紀錄。

Publication History
| 出版紀錄 |

初版《設計的程序》（*Programme entwerfen*）由 Teufen 的阿瑟·尼格利於 1963 年出版。而英文版（*Designing Programmes*）隨即在 1964 年出版。這版本於 1965 年被紐約的 Hastings House Publishers 採用，並於 1966 年被東京的美術出版社翻譯成日文。相關的國際專業期刊皆刊載有這本書的書評。

1968 年，尼格利出版了新的德文和英文版本，從 96 頁增加到 112 頁，另一個英文版由倫敦的 Alec Tiranti 出版。除了更長的序言外，格斯特納在修訂版的導讀中新增 10 頁，含有商業製圖、電腦製圖、動態、圓的平方、文學（現在附有埃米特·威廉姆斯〔Emmett Williams〕的一首詩）、音樂（附有卡爾海因茲·史托克豪森〔Karlheinz Stockhausen〕的作品）、建築、製作過程、都市規畫等程序的補充範例，並有關於未來的設計的內容。新增 4 頁 Akzidenz-Grotesk 無襯線體發展中的字體範例，並在書末新增兩頁作品〈carro 64〉的額外範例。尼格利版本附有一本德英雙語的 12 頁小冊子，詳細介紹格斯特納的藝術專案〈diago 312〉（1967），並在背面詳列出他迄今所有的藝術珍藏版（art editions）。1976 年，巴塞隆納的 Gustavo Gili 出版了西班牙語的擴充版（*Diseñar programas*）。

1973 年春天，紐約現代藝術博物館（MoMa）根據書名舉辦了名為「設計程序 / 程序設計：卡爾·格斯特納」的多媒體特展。該專案由博物館的年輕設計師策展人埃米利奧·安姆巴斯（Emilio Ambasz, 1943– 至今）發起，他和格斯特納一樣，在早期的職業生涯就已迅速成名。

A Bibliographic Sacrilege
| 出版歷程的汙點 |

2007 年，我的出版社（Lars Müller Publishers）沿用原標題出版了全新修訂版。該專案由哈海·蓋斯勒（Harald Geisler）和喬納斯·帕布斯（Jonas Pabst）提出，由他們主動協助修訂、擴展和更新內容。格斯特納欣然接受這個提案。比起我提出要復刻初版的計畫，

他對於年輕設計師對此的興趣更熱切。雖說是名為「再版」的新版本，版型、序文與核心的 4 篇文章都跟原版相同，其餘則完全不同於原版。除了重新設計封面外，這個版本的失誤是將 Akzidenz-Grotesk 字體換成 KG privata 這個字體。這是格斯特納替 IBM 開發的一款變化字體，但最終沒被採用。這個字體一反格斯特納一生在職業生涯中制定的所有方法和規則。字體十分不好閱讀，僅僅證明了企圖設計古典的無襯線體原則上注定要失敗。諷刺的是，在格斯特納詳加說明 Akzidenz-Grotesk 字體修訂工程的第 1 章，使用 KG privata 這個字體反而引起了廣大迴響。

2007 年的版本是以 1968 年的版本做為基礎，擴展至 120 頁，包含理查・霍利斯（Richard Hollis）和我的新序言，以及安德烈・湯姆金斯（André Thomkins）的重組字遊戲。為了空出空間給 14 頁的新文章〈一個新的開始：IBM 的原型〉（Neubeginn: die IBM original），縮減了 Akzidenz-Grotesk 的文章 10 頁。此外，也針對〈結構與動態〉一文的版面進行了許多刪修、更改和補充。

雖然設計不再連貫，但改訂版特別是英文版在 2013 年絕版之前成功銷售多年。不過，做為復刻版由我的出版社「XX The Century of Print」書系推出，這個新版本是理所當然的選擇。原則上，歷史上的出版品其復刻版通常會以反映作者當時意圖的初版為基礎。因此，這次內容在細節上都會跟 1964 年的版本相同。

A Tribute
｜致敬｜

卡爾・格斯特納以其天性和作品體現了與眾不同的現代瑞士設計師風範。他年輕又自信滿滿，將身心投入在任何有潛力改變與進步的實踐上，思考優於行動。在 1950 年代中期，他的藝術及平面設計作品讓現代主義運動的先驅者驚豔，並啟發了他這個世代的人。格斯特納無庸置疑是第一位毫不妥協，從根本上採用新的設計方法於美式廣告策略中的設計師。與 GGK 志同道合的夥伴共事，他不僅實現了最有創意，而且最有效的廣告宣傳，在很長一段時間內成為許多廣告藝術家的榜樣。

正如格斯特納在 1950 年代是時代的寵兒，50 年後，他也成為自己成功底下的犧牲者，他的程序未能預見藝術理想主義和符合系統的專業工作快樂共存的世界。這就是為什麼卡爾・格斯特納做為無

人能及優秀的平面設計革新者，以及20世紀瑞士最優秀的平面
藝術家之一為人所銘記的原因。

《設計的程序》是格斯特納留給後世的資產。
向你致敬，卡爾！

2019年，夏

版權頁

設計的程序

程序做為字體、字體排印學、圖像與方法的設計學

Designing Programmes: Programme as Typeface, Typography,
Picture, Method

一版一刷　2023年12月

作者	卡爾·格斯特納
	Karl Gerstner
選書、設計統籌	葉忠宜
責任編輯	陳雨柔
翻譯	林書嫻
	牛子齊（解說部分）
行銷企畫	陳彩玉、林詩玟
發行人	涂玉雲
編輯總監	劉麗真
出版	臉譜出版
	城邦文化事業股份有限公司
發行	英屬蓋曼群島商家庭傳媒
	股份有限公司城邦分公司
	台北市中山區民生東路141號11樓
	客服專線：
	02-25007718；25007719
	24小時傳真專線：
	02-25001990；25001991
	服務時間：
	週一至週五上午09:30–12:00；
	下午13:30–17:00
	劃撥帳號：19863813
	戶名：書虫股份有限公司
	讀者服務信箱：

service@readingclub.com.tw

城邦網址：http://www.cite.com.tw

香港發行所　　　　城邦（香港）出版集團有限公司

香港灣仔駱克道193號東超商業中心1F

電話：852-25086231

傳真：852-25789337

馬新發行所　　　　城邦（馬新）出版集團 Cite (M) Sdn Bhd.

41-3, Jalan Radin Anum,

Bandar Baru Sri Petaling,

57000 Kuala Lumpur, Malaysia.

電話：+6(03) 90563833

傳真：+6(03) 90576622

讀者服務信箱 :services@cite.my

ISBN　　　　　　978-626-315-395-0　FZ2011

售價　　　　　　　650元（本書如有缺頁、破損、倒裝，

請寄回更換）

甚至，戈姆林格想向我們傳達，所謂詩人的與現實生活的隔閡，總歸只是看一眼就知道的程度。

倘若他的「星座」是凝縮了藝術，就非常接近常常集中在特定主題的標語。像是「Radfahrer Achtung, Achtung – Radfahrer（注意腳踏車，腳踏車注意）」、「Gefahr sehen – links gehen（危險，靠左通行）」，或是古典的標語「Dubo – Dubon – Dubonnet〔譯註：由餐前酒 Dubonnet 聯想的文字遊戲〕」及巴黎的文案寫手阿曼德・薩拉克魯（Armand Salacrou）為乾電池廣告精心設計的標語「la pile wonder ne s'use que si l'on s'en sert（la pile wonder，電池的商品名稱只在使用時使用）」。

報紙的標題是具有強大說服力的「星座」。[14] 不只是詩般的靈感，將每日的事件直接摘要、簡要地呈現。

如下 4 個詞「Meg to wed courtfotog（公主將與宮廷攝影師結婚）」，在現代的文脈中表現了多少，又有多少沒有被述說。該話題刺激著幾百萬讀者的想像力。超越印刷物範疇的興奮。將每天在講的語彙當作標題，既雜亂又太占空間。所以採取了特別的解決方法。

其中之一是省略：以 fotog 取代 photographer（攝影師）。接著善用同義詞辭典：以 wed 取代 marries（結婚）。再來是以暱稱代用：將 Margaret 改成 Meg。

我們感興趣的並不只是這樣選擇用詞。而是是否能有效表現事實。這是基於事實的傳播。如果同樣用詞被置於報紙版面的正中央，毫無疑問效果會截然不同。再次申明，語彙的內容與表現，是累積後，完全歸結到新的統合性中。

這裡所舉的例子，不是依據任何計畫的東西。當然也不打算做成開創性工作成果選集。統合的文字排印、詞與活字的統合等主題，想盡量以更多的角度來觀察。所以，我們不得不提及那些不言而喻的疑問。還請讀者諸君見諒。

例如在下圖的海報中，未寫上「安聯（allianz）在蘇黎世美術館舉辦展覽……」是理所當然。更驚人的是完全沒提到「展覽」！文本只集中在名字、日期等最低限度的資訊，再依重要程度擴大。剩下的就由觀者來補足。或是借用戈姆林格的說法：「觀者完成了海報。」雖然使用的手段只有活字，資訊比起「被閱讀」更像是「被看」。

海報就像這樣使用初步的手段，達成模範般的效果，以最簡單的方法傳達訊息給讀者，看一眼就可掌握。資訊的內容與形態一致。

馬克斯・比爾設計的海報，蘇黎世，1942 年（下圖）：

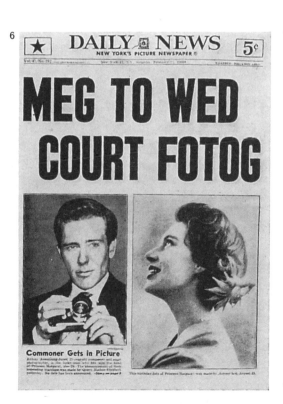

6

7

"The gravy train
has stopped
running! Let's see
some
action !"

接下來的例子將說明統合的文字排印的另一個層面。
讀者必須想像圖上沒有出現的部分。各圖是摘自路
易斯・西爾弗斯坦（Louis Silverstein）在1958年替
紐約時報設計的夾頁廣告。

"This is no
time for
**guess-
work !**"

"Our
advertising
has to
produce !"

"We've got
to get out
and **sell**
**sell
sell !**"

Have you been hearing these nagging little voices lately? Here's what to do about them:

郵寄到人們手上的是以圖8為封面的摺頁。打開後是圖9，再打開是圖10、圖11，大小一倍一倍變大。訊息更加強烈，文字也變得強烈。在戲劇性的高潮「sell, sell, sell！」之後，宣傳訊息以結論出現。「Put the New York Times Magazine~（將紐約時報雜誌加入你的雜誌訂單……請利用年度訂閱）」。

至今為止看見的要素被以新的要素統合。閱讀的時間變得重要，其韻律變得激烈，被加入文字排印的結構中。攤開紙面的同時，無論是文本或活字也被展開（將一張紙攤開，也類似於書本翻頁吧）。

Put The
New York Times
Magazine
on your magazine
schedules...use it consistently
all year long

紐約時報的夾頁廣告，展示了複雜問題的解決方案。想法、文本與活字的設計，歷經好幾個階段後統合。這類摺頁與其他的廣告媒體、印刷物等的統合會是更進一步的課題吧。現在的企業，所需的不是單一的摺頁、海報、廣告等。必須還要更多其他的東西，即是公共的臉〔譯註：今天所說的視覺識別〕。

巴塞爾的唱片行 Boîte à Musique，本頁案例呈現了製作其識別的方法。這些「Boîte à Musique」具有記號性與其獨特的風格，並非是不變的象徵標誌或僅是美學原理。反而是配合各種機能、比例的要素本身，使記號性與風格變得明確。

圖 13 展示結構。文字與粗框是固定元素，接著也決定了要讓它們彼此的關係如何變化的法則。外框單元可自由從右下角往上、左等方向擴大。如此完成的各種形態，並沒有哪一個比較優異，所有形態都具有同等價值。當其中一個適用於需要解決的問題時，它就會是特別的。

圖 14 是新年賀卡，同時使用了迥異比例的外框加以組合。圖 15 是配合（指定的）A4 尺寸的便條紙。圖 16 與 17 是配合可利用的空間的廣告，而圖 18 是禮券。

13

boîte à
musique

14

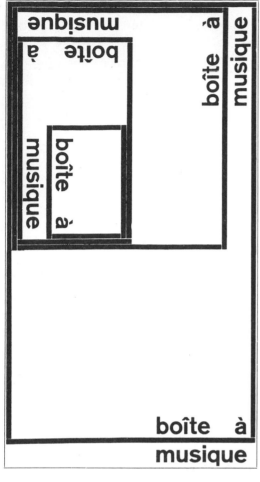

boîte à
musique

15

bei derrik olsen
im shopping center drachen basel
061 23 04 23
aeschenvorstadt 24

boîte à
musique

16

20 = 1 — das sind
zwanzig schlager auf einer platte
mit dem titel san remo 1958

alle platten — derrik olsen

boîte à

im shopping center drachen basel
23 04 23
über mittag geöffnet

natürlich kennt man edith piaf
doch hinreissender als je ist sie
in ihrem olympia recital.

musique

17

alle platten – derrik olsen
im shopping center drachen basel
23 04 23

boîte à
musique

18

plattenbon

im wert von fr

alle platten bei derrik olsen
im shopping center drachen basel
aeschenvorstadt 24

boîte à
musique

除了 Boîte à Musique 的案例，以下再舉 2 個案例說明。必須證明的是，設計的原理實際上是否實用。並且在使用各種輔助手段，以及各種條件之下，其是否在一般情況還是有用。

Bech Electronic Centre 與前一個案例的不同之處，在於名稱有著天差地別的前提條件。就像在回答問題一樣，誰？（Bech，擁有者），什麼？（Electronics，電子產品），怎麼做？（Centre，提供的種類）。也就是說，比起是名稱更接近說明，而且還有著字數甚多的麻煩。

必須附帶說明一點，名稱變成這樣的形式，並不是要讓圖像設計師開心（雖然似乎很多人這麼認為）。實際上卻是相反，名稱中含有 2 個方便的特徵，設計師只要單純在一開始注意到就好。

第 1 個是將詞彙縱橫重疊書寫如縱橫字謎遊戲，第 1 個文字會一致。換句話說，實際上並未重複，名稱卻出現了 2 次。一開始看起來是障礙的部分，藉人手加工而被強調。

第 2 個是向縱橫延伸的形式，從最初就有著豐富的組合。所以商標只用文字（不使用輔助手段，如 Boîte à Musique 的外框），可以配合各種尺寸的條件（合理範圍內）。再加上，這樣的組合變化，實際上未使用電子技術，卻能讓人聯想到。

圖 19 與圖 20 是新年賀卡與介紹卡，圖 19 是雖然壓縮到極致卻勉強可辨識的形態，圖 20 呈現出所有的變化。圖 21 是公司便條紙，圖 22 是修理收據，附有可剪下的折價券。

19

**BECH
ELEC
CENT**

20

**BECH
ELECTRONIC
CENTRE**

21

R. F. Bech

Zürich
Badenerstrasse 68
Telefon 27 2007/233307
Postcheck VIII 23942

- Hochfrequenz- und Elektro-Bauteile
- Apparatebau
- Fernsehtechnik
- Radio- und Grammoabteilung
- Spezialwerkstatt für Reparaturen

BECH
ELECTRONIC
CENTRE
HCT
TR
RE
O
N
I
C

Zürich

22

Zürich
Badenerstrasse 68
Telefon 27 2007

BEC
ELE
CEN
HCT
TR
RE
O
N
I
C
W L

BECH
ELECTRONIC
CENTRE

Zürich
Badenerstrasse 68
Telefon 27 2007

Diesen Schein benötigen wir wieder, wenn Sie Ihre Reparaturarbeit abholen.

Unsere Lagermöglichkeiten sind beschränkt; nach Ablauf von drei Monaten behalten wir uns vor, über nicht abgeholte Reparaturarbeiten anderweitig zu verfügen.

Telefon
Artikel
Fehler
Auftrag
Kostenvoranschlag bis
Fertig bis
Bringen am
Holen am
Reparaturbericht
Rechnung
3 Monate Garantie auf unsere Arbeit
Werkstattchef
total netto

EC
LECTRONIC
ENTRE
CT
TR
RE
O
N
I
C

BECH
ELECTRONIC
CENTRE
HCT
TR
RE
O
N
I
C

wünscht von links bis rechts
von oben bis unten
rundum sowohl als auch

ein gutes neues jahr wünscht

BECH **E**
CH
ELECTRONIC **C**
E
ECTRONIC **CENTRE**
T
R
O **E**
N
I
C

BECH
ELECTRONIC
CENTRE

圖 23 是 4 色印刷的海報，橫向的文字以黃色為
基調，縱向文字使用橘、紅、藍。圖 24 到圖 26
是唱片封套，圖 27 是報紙廣告。

無論是 Boîte à Musique 或 Bech，問題的基本條件都相同。兩者都是零售商，必須賦予公司特徵，製作向外宣傳的視覺形象。

接下來介紹的公司 Holzäpfel，在視覺結構上必須有另一個功能。不只是公司，還必須創造商品的特徵，也就是最廣義的商標設計。

根本的問題：商標在變化時，不喪失做為象徵標誌的特徵是否可能？

反問：賦予象徵標誌特徵的是什麼？比例？還是「形狀」？

我已有定見。絕對不會只是比例的問題。對該項工作來說，比例僅止於好（或不好）。只不過，即便有再多的形態，在記號的結構之中，一定要指定其中一個當作基本（圖28）。不能為了可以變化，犧牲了「形狀」。

圖29是「活版的排版」。所有案例皆共通，使用了這一特徵。所有的要素均是以構成箱的要素〔譯註：以活字框做成的格線〕組成。有著經濟上的原因，也有著規律上的原因。經濟上的原因，是因為如果不這麼做，就必須畫出所有不同的結構，製作所有尺寸的鉛版。規律上的原因，決定比例時，藉由文字排印上的既定單元（單位）相當容易。圖30是系統的一部分。所有變化的線寬都相同，可更動的是大小與矩形的比例，也就是橫與縱的長度。圖31是商用紙、圖32是郵寄標籤的案例。

28
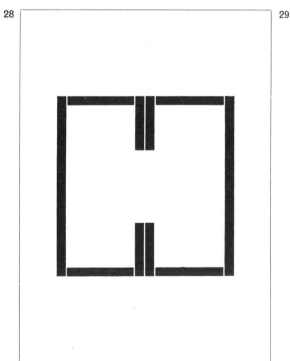

29
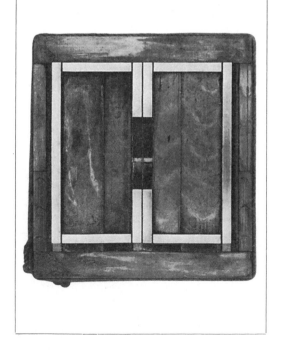

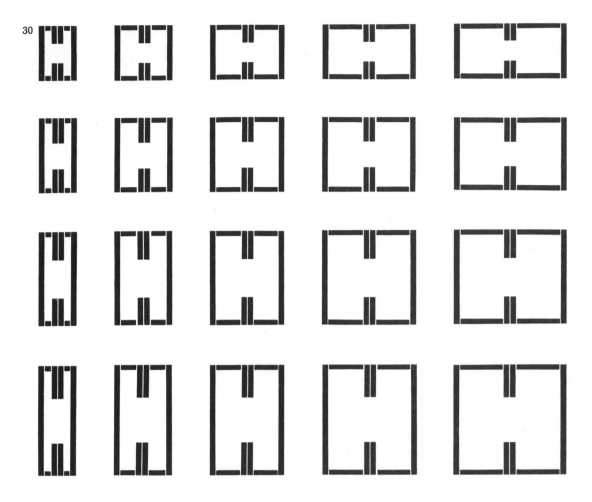

30

31

Auftrags-Bestätigung

Christian Holzäpfel KG
Ebhausen Württemberg
Telefon 119/205

Ihre Bestellung vom

Ihre Bestellung Nr.

Ihre Kommission Nr.

Vertreter

Versandart

Versandanschrift

wir danken für Ihren Auftrag, den wir zu unseren umseitigen Verkaufs- und Lieferungsbedingungen ange-
nommen haben und wie folgt bestätigen

Pos.	Stück	Bezeichnung	zu DM	DM

Zahlungsbedingungen

mit freundlichen Grüßen
Christian Holzäpfel KG

32

PEN niedriger Schrank

Bezeichnung

Kommissionsnummer

Kunde

Holzäpfel

在前一頁說明的系統變形中，擇一指定為商標，如例 33-36 的商標，僅有在其為物體唯一的中心時才有意義。圖 33 是要貼在經銷店窗上的商標，圖 34 是送給顧客的贈品（加在壓克力方塊上的商標），圖 35 是掀

蓋火柴盒，圖 36 是外銷用商標。

例 37-39 象徵標誌是達成目的的手段。圖 37 是型錄封面。圖 38 是名為 INTERwall 的衣櫥，其櫃板與隔板的組裝說明書封面，圖 39 是組裝式家具 LIF 的包裝。

33

34

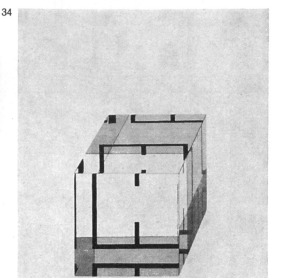

35

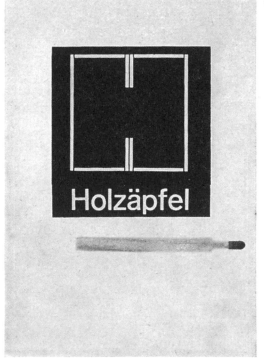

36

37

Holztafel INwand, die raumkantige Wand in Bau und Haus und Innenraum

38

Montageanleitung INwand

39

以下為摘要：

1.統合的文字排印是語彙與字體的關係，為新的統一性、優異整體而生。文本與文字排印並非相異層次的連續過程，是彼此滲透融合的要素。

2.統一會在各個層級達成，以下各項目包含了其前一個項目。

—各種記號、各種文字被統合至單一詞彙。例1–3。
—各式各樣的詞被統合至排版。例4–7。
—各式各樣的排版被統合至閱讀的時間過程。
　例8–12。
—統合諸問題與機能。例13–39。

在最初，即使輕率宣稱了「尋找新的基準」。在本文中能找到新的基準嗎？引用的幾個案例，有早已是歷史文獻的了。其中提出的問題已經解決，做為結果的設計如今仍新鮮且充滿活力。例如圖7馬克斯・比爾的設計亦是如此。如果在20年後的今天，要重辦安聯展，這張海報大概會變成錯的。然而，要創作出更適合、更好、更進步的海報卻很難。

如我在前面所提過的「基本的文字排印」、「機能的文字排印」，兩個原則在如今仍然有用、被遵循著。並且無法為了解決個別問題，在其上增添新的原則。

只不過，至今為止已有過好幾個變化。印刷物的生產量已經遠遠超過想像。無論單一創意如何優異，還是有沉溺在華麗、表面層次的危險。甚至早就達成且被廣泛認可，先驅們的知識與經驗的成果，恐怕還是會淪為僅是形式、只為流行。實現夢想的同時還潛藏著變成惡夢的危險。但卻不能在此放棄。設計師反而必須參與，朝更大的全體前進。相較於解決個別的問題，更應該創造出導出個別解決方案的結構。

除了語言的觀點與文字排印的觀點，藉此在設計創作上增加新的計畫層次。

只要設計出結構，即可抑制文本與文字排印的要素，時時在包含全體之下，連個別創作都變為可能（在Boîte à Musique的案例中，每一個都代表著全體，在維持公司形象之下，配合個別的使用目的製作）。

創作因此變得複雜，前提是必須由所有相關人士更加積極地協助。設計卻也因此獲得了另一層意義。

耗盡時間與精力在開發結構上，最終應會有所回報。原因在於，細節作業會變得非常簡單。而且這樣新的經驗，會帶給個別創作新的刺激。簡而言之，這個時代的印刷物是短命的生產與伴隨其的浪費，從結構全體的觀點來看，在這樣的時代中，唯有統合的設計可獲得新的不變性、新的現代性、新的意義。

我在本文中想說的，並非文字排印的新風格。因為「新文字排印學」並不是已經沒有作用的隨意流行。其在劇烈變動的時代之中，徹底改革我們最重要的傳播手段「文字」。在原則不變之下，它們為此被拓展至新的任務，從基本到機能、結構、統合，新的基準如下所述。

我們現在可以做的，而且不得不做的，不是改變承襲的原則，是將其拓展至新的問題。從基本的事物、機能的事物，邁向結構的事物、統合的事物。這些才是新基準的原料。

Notes on the Essay "Integral Typography".
〈整體性的文字排印〉註釋與文獻：

1
1914 到 1924 年的理論，可參考漢斯・阿爾普
（Hans Arp）與埃爾・利西茨基的書。《藝術主義》
（*Die Kunst-Ismen*），Eugen Rentsch，Erlenbach，
1925 年。

2
摘自論評〈關於文字排印〉（*Über typography*）。
雜誌《瑞士圖文傳播》（*Schweizer Graphische
Mitteilungen*），1946 年 5 月。

3
在文字排印以外的領域，界線被割分地更為明確。
支持機能主義的喬治・施密特（Georg Schmidt）曾
寫下：「荷蘭的結構主義在建築、工藝等的功能如催
化劑，家、家具、設備的結構等成為最低限度的表
面、立體、空間，再將其回饋至物質上的緊張。
結果是在建築、家具結構、設備結構的領域中，發現
素材與結構更為直接的關係、徹底放棄裝飾與『未裝
飾的形態』之美。」然而，「不得不承認隨即陷入了
新的形式主義。這些家、家具等盡力想成為結構主義
式的雕刻，實用與否則不是優先考量。」
「同於所有歷史上的錯誤，此也非常有助益。由此產
生了新的認識，家、家具、設備並非如結構主義的繪
畫、雕刻等，以素材與結構為條件，而是將在那之前
的使用目的視為條件。」
摘自論評 *Von der Beziehung zwischen Architektur
und Malerei um*（建築與繪畫的關係，與其周圍）
1920。雜誌《Werk》，1946 年 7 月。

4
《基本文字排印》是揚・奇肖爾德編輯的雜誌《文字排
印通訊》（*Typographische Mitteilungen*）特刊標題。柏
林，1920 年 10 月。

5
摘自揚・奇肖爾德的《新文字排印學》。柏林的 Verlag
des Bildungsverbandes der Deutschen Buchdrücker
出版，1928 年。

6
摘自論評〈新文字排印學〉。《Staatliches Bauhaus in
Weimar（包浩斯在威瑪的情況）1919–1923》，
威瑪 – 慕尼黑的 Bauhausverlag 出版，1923 年。

7
1905 年，克里斯蒂安・摩根斯坦的《斷頭台的詩》
（*Die Galgenlieder*）首度由 Inselverlag 出版社出版。
與其相關的達達主義作品中，需特別提及雨果・
巴爾（Hugo Ball）的《聲音詩》（*Lautgedichte*）、
理查德・胡森貝克（Richard Hüelsenbeck）的〈同
時詩〉（*Simultangedichte*）、以及拉烏爾・豪斯曼
（Raoul Hausmann）的聲音詩〈fmsba〉（來自漢斯・
伯格－ Hans Bolliger 的〈Dada-Lexikon〉），其啓發
許威特斯寫下《原始奏鳴曲》。更狹義而言，也就是
在比抽象詩，更與人工之歌相關之下，也可提及馬
克斯・班斯（Max Bense）最近的人工之歌。其文本
是基於美學製作程序，機械式地被產出。《過去的成
分》（*Bestandteile des Vorüber*）與《萊茵河風景素
描》（*Entwurf einer Rheinlandschaft*），兩者都是由
科隆的 Kiepenheuer und Witsch 出版。該出版社在
1962 年，還出版了班斯的《文本理論》（*Theorie
der Texte*）。

8
《骰子一擲》的美麗版式是在 1897 年，依過世的馬
拉梅最後的指示，刊登在 Librairie Gallimard 的《新法
國論評》（*Editions de la Nouvelle Revue Française*, 巴
黎，1914 年）。1897 年，還有另一位詩人對作品的文
字排印表現出興趣。史特凡・喬治（Stefan George）
的《靈魂之年》（*Das Jahr der Seele*）是由 Verlag
der Blätter für die Kunst 出版。文字排印設計為梅
爾奇奧・萊西納（Melchior Lechner）。1898 年，
阿諾・霍茲（Arno Holz）出版了最初的《幻想筆記》
（*Phantasusheft*）。其中的 50 首詩，沒有作詞法，也
沒有詩句，亦沒有押韻，以韻律串起的詞必成一列，
長度變化最大的列被組進中心軸，藉文字排印賦予
其特徵。全集由柏林的 J.H.W. Dietz Nachfolger 在
1925 年出版。其後，詩人阿波里奈爾（Guillaume
Apollinaire）、馬里內提（Filippo Tommaso Marinetti）
致力於文字排印。1925 年，巴黎的 Gallimard 出版
了阿波里奈爾的《Caligrammes》。馬里內提在此
領域的代表作《未來派的自由語》，1919 年由米蘭
的 Edi-zione futurista di poesia 出版。除了許威特斯
外，凱特・斯坦尼茨（Käthe Steinitz）與杜斯伯格
（Theo van Doesburg，《稻草人》〔*Die scheuche*〕，
Apossverlag，漢諾威，1925 年）也屬於文字排印的詩
人革命家。非常重要但卻遺憾地，同等罕有的作品是
由馬雅可夫斯基（Vladimir Mayakovsky）作詩、利西
茨基設計的詩集《致聲音》（*Dlja Gôlossa*, *Russian
State Edition*，莫斯科，1923 年）等等。此領域中最近

期的出版物是亨利・皮切特（Henri Pichette）的《主
顯節》（*Les Épiphanies*, K Éditeur, 巴黎，1948 年），
由皮埃爾・勒弗舍（Pierre Lefaucheux）設計。此外，
請容我將馬可仕・柯特的小說《前往歐洲的船》（*Schiff
nach Europa*）也加進如上的先祖之列。我將以視覺組
織它們，在 1957 年由圖芬的 Arthur Niggli 出版。

9
摘自關於馬拉梅的論評《Variété II》。Gallimard，
巴黎，1930 年。

10
摘自《星座》4 國語言的詩本。Spiral Press，柏林，
1953 年。

11
摘自 1954 年 9 月《新蘇黎世報》（*Neue Zürcher
Zeitung*）的〈由年輕的瑞士人作家回答〉（*Young
Swiss Authors answer*）頁。

12
摘自論評〈由詩到星座──新的詩的目的與形式〉
（*vom vers zur konstellation, zweck und form einer
neuen dichtung*）。雜誌《螺旋》（*Spirale*）第 5 期，
Verlag Spiral Press, Stadion Wankdorf, 柏林，
1955 年。雜誌《螺旋》每期會介紹與戈姆林格在
精神上連結的作家，例如奧古斯托・德・坎波斯
（Augusto de Campos）、赫爾穆特・海森比特爾
（Helmut Heissenbüttel）、德西歐・皮尼亞塔里
（Décio Pignatari）。此外，丹尼爾・斯波利（Daniel
Spoerri）在達母斯塔特（Darmstadt）出版雜誌，
合作對象中也有雜誌《螺旋》的作家。1959 年，
聖保羅的 Editora Kosmos 出版了一本席恩・斯帕努
迪斯（Theon Spanudis）的具體詩《*Poemas*》。近期
出版了一些統合文字排印與文學為主題的出版物，
值得一提的是《寫作與意象》（*Schrift und Bild*），
其為 1963 年在阿姆斯特丹與巴登－巴登舉辦的展
覽的目錄。還有歐根・戈姆林格自行出版的《Con-
crete Poetry》系列、同樣在夫勞恩非（Frauenfeld）
出版的戈姆林格自己的《星座》、馬可仕・柯特的
《有庫存 35》（*Inventar mit 35*, Arthur Niggli, 1961
年）、馬丁・葛登能（Martin Gardner）編撰的 C.C.
Bombaugh 的《變種與奇珍異寶》（*Oddities and
curiosities, Dover Publication Inc.*, 紐約，1961）等
令人愉悅的出版品。

13
摘自報導〈文字排印的事實〉（*Typographische
Tatsachen*）。《古騰堡紀念論集》（*Gutenberg-
Festschrift*），Gutenberg-Gesellschaft, 梅茵茲，
1925 年。

14
在其他意義上，安德烈・布勒東（André Breton）
已經將這個知識變成詩的資產。使用從報紙剪下
的標題與斷片組成「Poème」，除了收錄在《超現
實主義宣言》（*Manifeste du Surréalisme*, 巴黎，
1924 年），也收錄於《超現實主義選集》（*Antologia
del Surréalismo*, 卡洛・波〔Carlo Bo〕編，Edi-
zione di Uomo, 米蘭，1946 年）。

Making pictures today?

現今製圖？

先說在前頭，我並不知道現在的繪畫應該要如何。
我看畫是以傳統做為基準。所以我會提出幾個想法，
代替用來證明的內容，附上評論。

關於我個人作品的想法與評論，是內面與外觀，雙方
的獨白，所以不是程序。是為了我的解說，應該也可
成為讀者解讀的線索（希望）。

如果不是因為《螺旋》的好意，我就不會寫下這些
想法，也不會加上評論。由衷感謝。

創作繪畫是設計，也是一種發明。領域已被定義。
觀看，更正確地說，是視覺。要素也已有定義。是色
彩。前提的手法為造形。所以，技術上是組合色彩、
決定造形，將兩者結合並統合。

色與形如何處理，是從擺脫經驗與推論而生。是感
知、探索未知事物，又再被發現的事物驚豔。整體而
言，只有連續的過程，沒有明確的開始與結束。但在
這裡卻有著入口。完成的畫，一直會是新的體驗、
新的推論的起始點。我不知道此處收集的作品是否
獨創，是否符合時代。或許有許多人對我的作品感興
趣，也可能只有幾個人。但對設計師來說，只要能沉
浸在構想中就已滿足。從構想創作具體繪畫，是跟
隨我本身的要求，是對作品負有無限的責任。

如果創作是來自手工作業與精神上的努力，其中1個
界限是根據我的力量。第2個則是我心中的立場。

我的畫僅是重現、傳達，參與世界的設計的我本身的
理解。數學家安德列亞斯‧斯佩賽（Andreas Speiser）
則說：「藝術家不是作品的創世主。同於數學家，
唯一真理的世界，只能在由神創造的精神世界之中
覓得。」

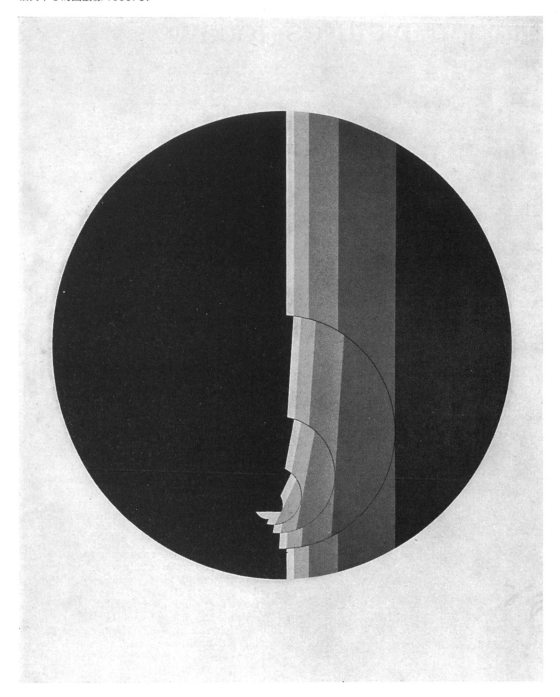

繪畫的即時性是其中一個評價基準，質則是另一個問題。卻有一個基準可連結兩者——即是對觀眾來說的利益，亦即瞬間或是持續的興趣。換句話說，繪畫品質如何評價，不只是現在，而是由在一百年後能否仍然維持其即時性來決定。好的繪畫，經常帶有更高於作者加諸在作品上的效果。能持續長存，效果也會愈大。作品確實是依作者的意思創造，卻是因觀眾的共鳴而持續存在。

以此事實為前提，理應可讓觀眾參與設計的過程。例如這幅《相異中心的圓接線》（tangential eccentric），是刻意畫成尚未完成的畫。這份刻意必須理解為是設計的一部分。我選擇要素，制定組成群組的法則。群組，也就是「排列如星座」，是由觀眾「發現」。重要的是，觀眾只要依循法則，就能夠發現除了一張畫以外，其中還有 X 個可能性。依據基本法則，能夠找出具有同等價值、同樣結構的排列。

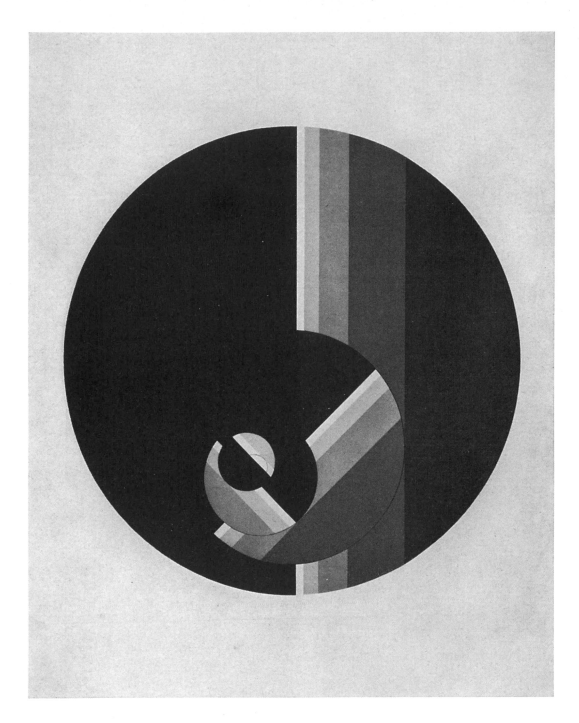

繪畫會隨觀眾的習慣、心情改變。加在我的意思之上
（或是與我的意思毫無關係），注入自己的想法。共享
樂趣與責任。不是消極的追隨者，而是積極的同伴。
做為設計師，我深信不疑。沒有任何人不具有這樣的
同伴資格。也沒有人毫無才能，無論是我或是誰都沒
有無限的才能。

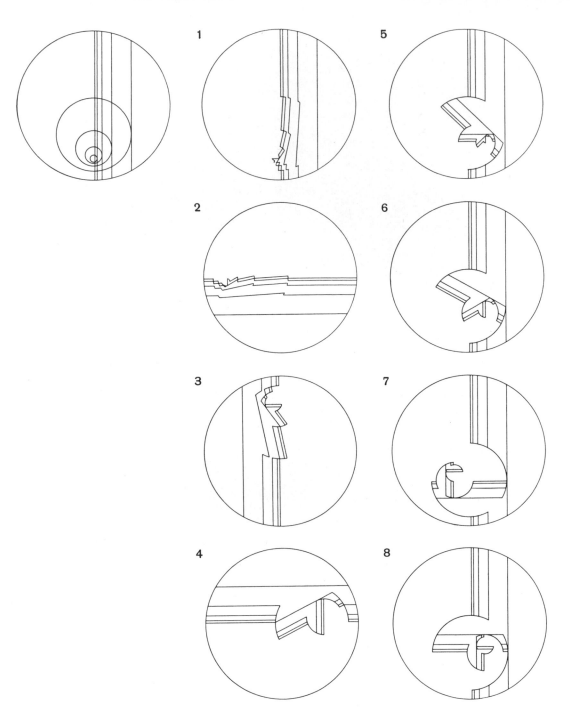

《相異中心的圓接線》的基本結構與16個規序排列。

有著5個圓，小圓在次小的圓之中，排列時錯開圓的中心，置於同一軸線上。畫成平行的直線，連接個別的圓。每一條平行線形成由白（最小單位）至黑（最大單位）的連續灰色。圓可以旋轉。旋轉會中斷連續的灰色，每一次旋轉會創造新的不規則或規則的結構。規則的結構可向左右旋轉，結果卻不相同（請見7與8）。

1. 畫成平行的直線之間，間距最窄的為最小單位（單元），以此為準向右旋轉每一個圓。
 之後到4為止，由基本位置各轉90度。
2. 向左旋轉1單位。
3. 向右旋轉2單位。
4. 向右旋轉3單位。
5. 回到正的位置，將圓往左各轉45度。
6. 各向左轉60度。
7. 各向右轉90度。

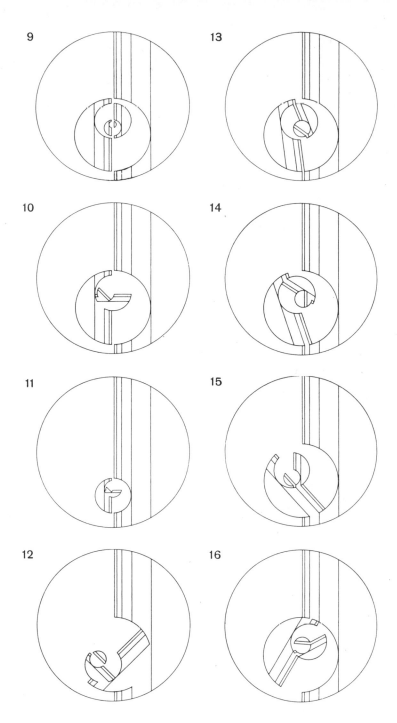

8. 各向左轉90度。

9. 每個圓各旋轉180度（是唯一轉左或右會是
 同樣結果的結構）。

10. 向右漸進式的旋轉，各別為180度、90度、45度。

11. 各自以360度、180度、90度、45度向右轉。

12. 以10的相反順序，旋轉45度、90度、180度。

13. 幾乎是向左轉180度。各以最小單位連接
 相反邊的尾端。

14. 以第二窄的間距為單位，連接相反邊的尾端。

15. 圓向左、右、左旋轉。如此一來，第三窄的間
 距、第二窄的間距以及最小單位最窄的間距，
 皆會接續其相反邊的尾端。

16. 圓向左旋轉。每一步驟中，第三窄的間距、第二
 窄的間距、最窄的間距（最小單位）會連接相反
 邊的尾端。

材料：peraluman〔譯註：鋁的一種〕、烤漆

尺寸：直徑60cm

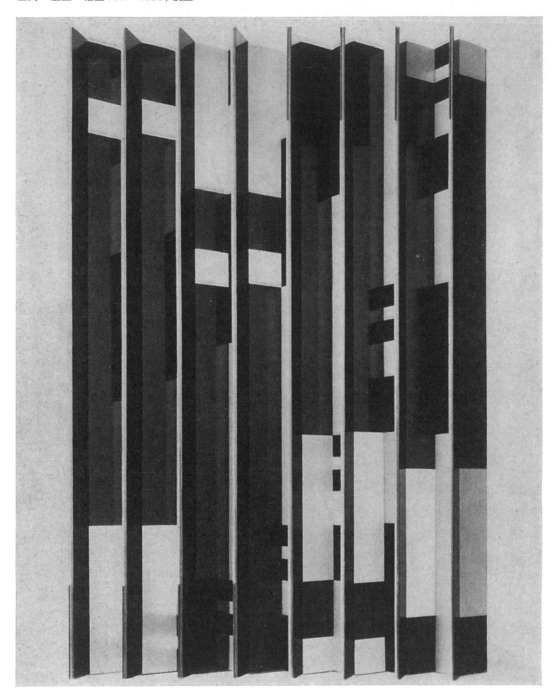

在繪畫設計時接受觀眾做為未來的同伴，意味著製作時伴隨著未知的因素。我不知道那是誰，依附那個人作畫。藉此期待在畫與觀眾之間，可產生更緊張的感覺。對於觀眾我所能推測的，唯有定量的技術層面性質。一個人作畫與集體作畫，作畫方式不同。對前者、後者、兩者來說的前提，是尺度與品質的問題。試著舉一個例子說明。前面介紹的《相異中心的圓接線》是好的實例，表現每次、為一人所製作的板‧畫。相對於此，這幅《空間—牆壁—繪畫》可說是畫‧板，

是為了讓好幾個人同時觀看而設計。前者的觀眾是以轉動繪畫來參與設計，後者則是觀眾需自行移動。理所當然的結果，是《空間—牆壁—繪畫》中繪畫與觀眾的關係取決於空間中的距離。

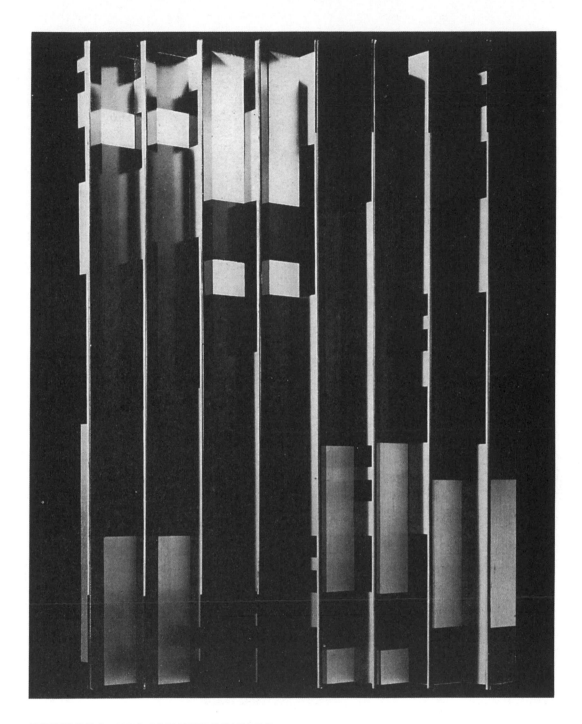

這幅板狀的繪畫，只是為了創造被縮短的遠近法般的
觀看角度。有 n 人的群體，可從 n 個角度，以 n 種相
異方法來觀賞。甚至如果群體中的一人或數人，還是
全員都移動的話，不只是每個人的位置，每個人眼中
的繪畫結構也會改變。無法觀賞到整體，每次都僅有
部分的排列出現。即便如此，在那一瞬間所見的部分，
會因縮短的遠近法、滲透、混合，自動形成整體。
也就是說，無論從哪一個角度觀看，畫看起來都統一，
像與原本的結構差不多。

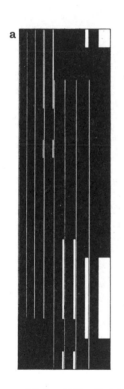

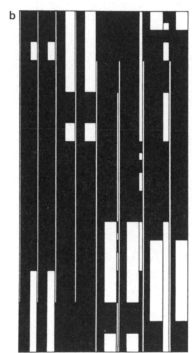

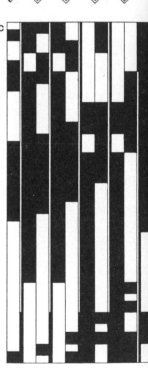

《空間—牆壁—繪畫》。上方是觀看角度 a 到 e 的示意圖，下方是不同觀看角度所見的畫。

空間結構是由朝向觀眾的 4 個平面組成（該數字會因繪畫的結構而不同。原則上可減至 2 個，也可任意增加）。每一平面由 8 片薄板分成 4 組。依黃金比例，將第 1 組的薄板分成 8 單位、第 2 組是 4 單位、第 3 組是 2 單位。每一單位依週期重排，各組的週期封閉。第 4 組的薄板為全黑。材質是經陽極處理，帶有光澤

的特黑。帶有的光澤包含著構成要素的光。繪畫會因光照的各種條件，如直接光、間接光、人工光等而變化。而且平面還會互相反射，所以各組看起來像互相滲透。不合理的空間效果，提高且同時抵銷其效果。

尺寸：高 183cm，薄板的深度為 9cm

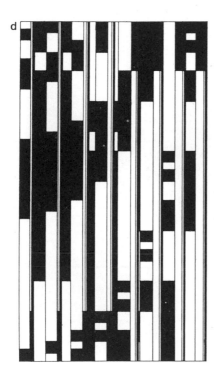

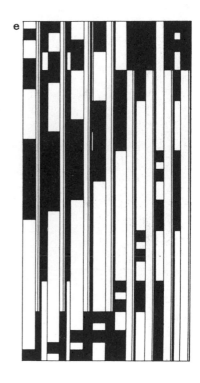

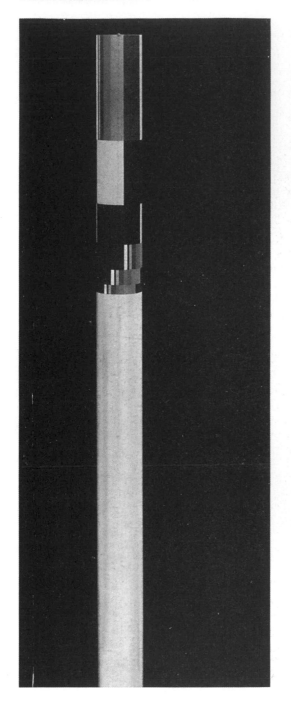

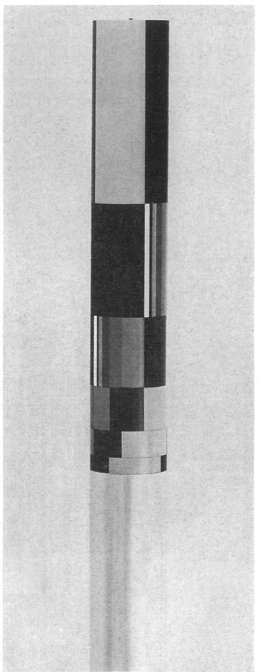

我們在此處談論「繪畫」時，均是以造形表現為其
意，而非物體的「繪畫」。這不是分類上的問題，而是
意味著繪畫是創作。更正確來說，我的出發點是基於
以下事實，除了過時的沙龍，僅做為物體的「繪畫」根
本不存在。因此，繪畫的外觀看起來並不是事先被給
定，反而是構成部分之物，可視為是設計的結果。
考量外觀一事，是將「作畫」視為素材，或是實體、
機制。亦即作畫的公式＝使作畫成為物體。必須認

為所有的部分從最初就形成一個整體，被統合在一
起。這是設計的方法，更是原則。畫圖並非是從筆、
顏料、畫布等特定的條件開始。是從構思開始。要實
現構思，必須有適當的素材、適當的技術。所有的部
分在結構上被統一，想法因而能化為現實。結果，
因每一部分相互關聯，繪畫做為全體，會比部分的總
和更為複雜。

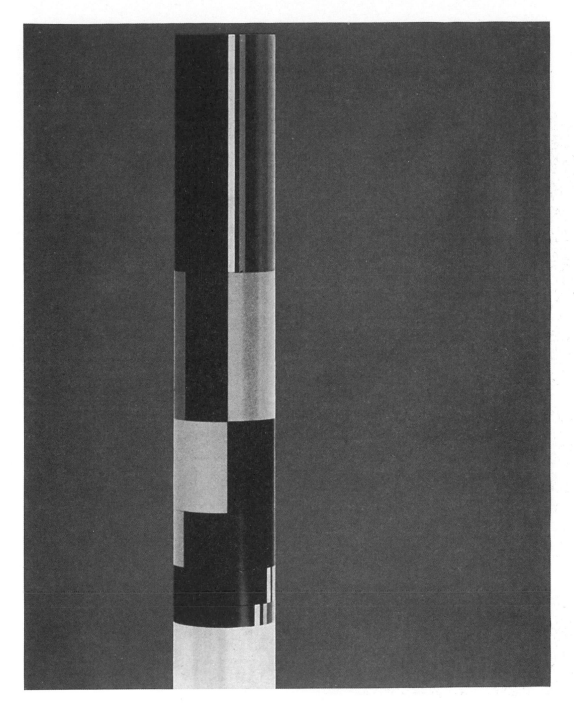

使用黃金比例，是因為這個形式是唯一選項。以黃金比例處理的部分，全部都可移動、交換。在同時，從不同角度觀看每一結構，看起來都不同。

《黃金比例的圓柱》是致敬柯比意的模組（module）。台的高度為113cm，是地面到心窩的標準尺寸。更往上，有圖的部分為黃金比例。其他所有的比例也是以黃金比例推導。

1 2 3

《黃金比例的圓柱》。p.64、65的圖是同一結構,從3
個不同角度的外觀。上圖是初期狀態(1)與5個基本
結構(2-6)的圓柱表面。

1. 以黃金比例做成的圖像部分與下部。圖像部分
 是9個連續的單元,以同樣比例垂直排列。顏色
 也是由這9個部分,連續而成的灰階組成。只不
 過,依以下原則,將每一單元排列為不連續。

 用於排列的數字:

單元順序	……1234567891……
灰階順序	……1836547291……

4　5　6

1＝白、9＝黑。可得知不只對比最大的 9 － 1 －
　8，中間色調的 6 － 5 － 4 也相接。

2. 除了縱向的單元，橫向也以黃金比例分割為環
　狀。環依序向右各轉 3 單元。

3. 由下往上，依 3、4、5、6、7 單元的量累進式向
　右轉。

4. 環狀藉由旋轉、交替，不只垂直方向，在水平方
　向也週期性置換。

5. 藉環狀的旋轉與不連續交替，產生水平與垂直的

　貫通。

6. 間隔一個環旋轉 180 度。依單元的大小，從最大
　的單元開始，第 2 大、第 3 大、第 4 大、第 5 大，
　由上往下旋轉。

材料：下部｜以陽極氧化處理，具光澤的 peraluman
　　　圖像部分｜鐵管烤漆

尺寸：全長 183cm，圖像部分長 70cm，直徑 12cm

a

b

c1

c2

c3

d

到前一頁為止的案例，是想展現，擬定繪畫的機能，等同於創造與觀眾的關聯，間接成為設計的一部分。

在此針對色彩與比例的處方，提供幾個方向的想法與評論。首先，前提是比率與色彩沒有次序。亦即，兩個是價值相當的手段。協調或不協調是結構的問題，也就是比例與比例、比例與色彩、色彩與色彩等關係的問題。

比例的數字就如數字本身為無限。雖然能够想出一千種，但一般來說，經常使用黃金比例、√2 等有著優異

特性的比例。

以下所示是其中的基本範例。

a. 同樣尺寸 1：1 的單元（線與線之間的寬度為 1 單元）

b. a 以線狀連續的 15 個單元

c1. b 以面狀擴大的算數網格

c2. 從 c1 去除線段，讓相鄰單元的比例為 1：2。藉此可做成幾何學的網格。

c3. 再來為了讓網格比例在分割時保持連續，比例

必須為 1：√2。c3 是 c2 的單元以 1：√2 分割
後的結果，為 d 的基本結構。

d. 結構是平面上無限移動的序列，藉改變顏色產
生。箭頭表示方向。

排列組合 1 呈現基本的結構。2 是移動的順序，從水平
變成垂直。基準與 1 相同。3 與 4 是改變比例。將 2 以
相同長寬比，個別變形。改變時的參數自由。例如 5
是透視法的「縮小」，6 是以極座標「扭曲」等，有許多

應該要摸索的部分。

這樣的繪畫結構，是將主題從比例轉移到色彩時的關
鍵。也有些即便在比例範疇中沒有意義，在色彩範疇
中卻不可或缺。此為包含所有顏色的系統。我所認識
最豐富的系統是沃斯特・瓦德的色彩系統
（Basic Colour, an Interpretation of the Ostwald
Colour System, 雅・科布森〔Egbert Jacobson〕,
Paul Theobald, 芝加哥, 1948 年）。下一頁起的案例
會以該系統為準。

a

b

c

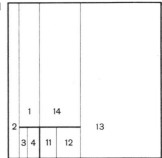

d

a. 呈現出結構與色彩互相對應。左圖是以同樣單元
做成 15×15 的網格。右圖是以等距離做成的 15
色色相環。色環上的每個顏色依序分配到各個單
元。幾何學網格的 1－2－4－8，無論左或右圖都
適用（請見粗線）。

b. 色彩與結構。區塊因顏色改變而無限循環，會在
15 個色相連續後，色相回到原來狀態。p.68 的
例 d 清楚展現出色彩在機能中的優勢。亦可改變
色彩的循環。15 個色相中無論以哪一個為起點，

都不會改變繪畫結構的基本。

c. 繪畫《經由藍的紅到綠的序列》的說明圖。紅＝
4、綠＝11。因此色彩順序透過色相環藍色部分的
一半，從某色可連到其補色（這張畫是以 14 色的
色相環為準，非為 15 色的色相環。是依我的實務
經驗，選擇適合每個結構的色相環分割。此為唯
一不同於瓦德色彩系統之處）。

d. 雖然與 c 相同，卻是反射的結構。色彩順序也相
同。色相的 4 與 11 與 c 在同樣的位置，卻是通過

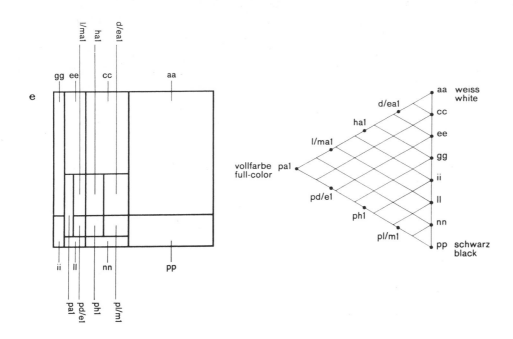

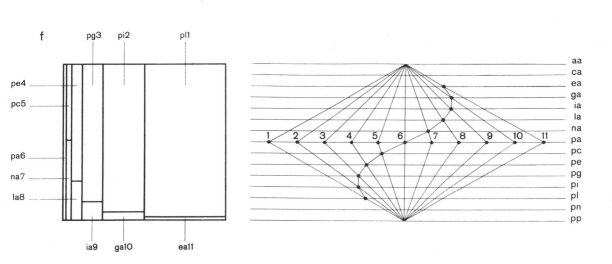

色相環的相反邊，黃色部分的順序。

圖 a–d 的配色，決定方式單純。色環之上的配色，a+ b 為封閉，c+d 不封閉。例 e 使用色彩三角形，限制為雙重的封閉配色。例 f 是色立體上限制為三重，未封閉的配色。

e. 左圖是繪畫《兩極化的黃》的結構圖，右圖是色彩三角形的色彩序列。pa1 是純色的黃，朝白 aa 與

黑 pp 兩個極端變化。

f. 左圖是繪畫《朝 2 種、2 個方向變化的紅》的結構圖。右圖是以純色 20 為頂點的色立體的正面圖，只能看到其中的 11 色。曲線表示了色彩序列。純色的紅是 pa6，朝 2 種、2 個方向變化。其一是朝黃 1 與藍 11 的色相變化。另一個明暗的變化，朝黑 pp 的方向，至 pl1 變暗，朝白 aa 的方向，至 ea11 變明亮。

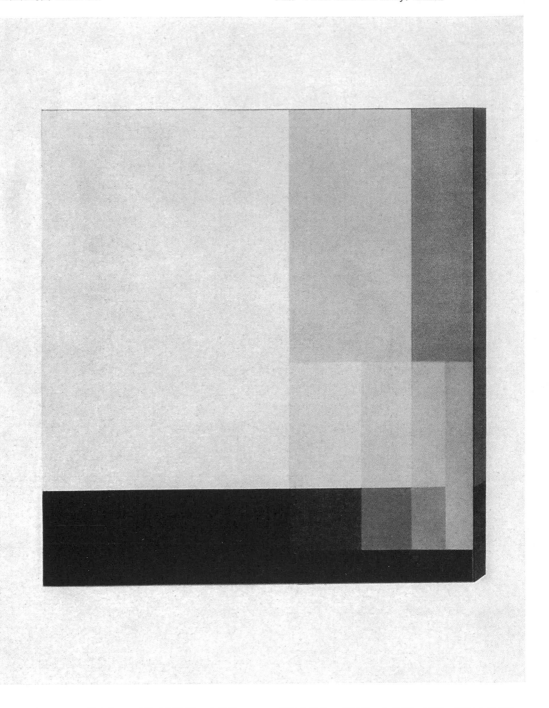

經過整合、設計的「繪畫」。試著重新將統一定義視為可以改變的量的結構。最終除了是關乎「繪畫」實際上可改變的主張，還是關乎設計所有方法的主張。比例可以改變，色彩在系統中能够交換。尺寸也不固定。繪畫唯一不變的是構想。

這個主張有一個結論。如果從一開始，就是由繪畫的所有要素形成整體，每當要畫新圖時，所有一切就必須重新決定。亦即比例與色彩，其統合的系統，其維度、位置、素材、結構、收尾等抉擇，必須依據構想，將一切重新設計，使其重生。倘若如此，設計工作就會成為組合的作業。我在此處的期待，是能自由使用所有可能組合的部分，製作全部的參數與其要素的型錄。藉此除了解決個別問題，還可提及所有能想到的複雜解法。也就是「潛在的」未來繪畫的型錄。

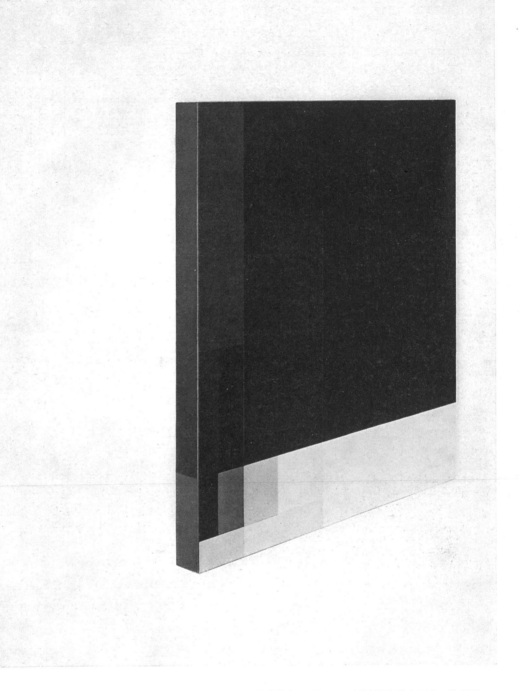

做為設計師，正確來說我的工作是從可能有的無限
繪畫之中，找出一些符合現今時代的繪畫。基準是
方式愈通用，繪畫就愈獨創。統一性愈是多元，
或多樣性愈是統一，就能以最為個人知覺的方式做
為目的，向觀眾展示。

與我的期待相比，結果相當尋常。如在《兩極化的黃》
案例中的其中一個參數「維度（dimension）」。色彩
序列不只是在一維方向，也在表面變化。從表面移動
到側面，再回到表面。如此就能先確定繪畫在物理

上的「維度」。側面是比例結構的總和要素。接著是
想法。使繪畫的構想明確。在完全相反的黑白兩極
與純色的黃色之間，無限的色彩序列不斷擴張（請見
p.71 的圖 e）。

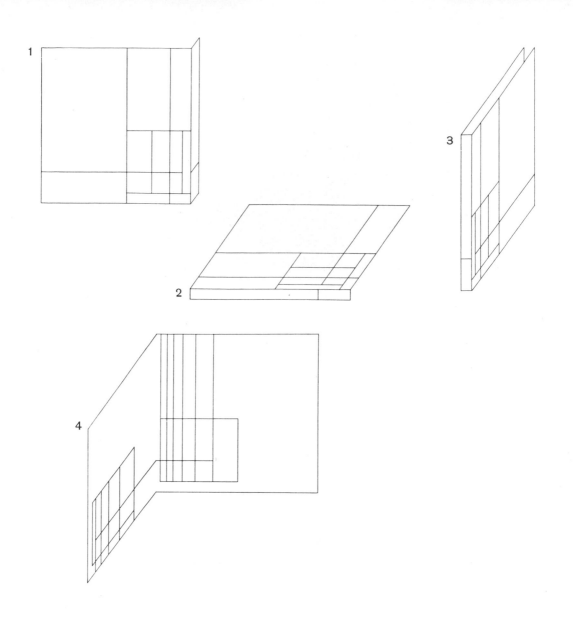

以下舉幾例說明，製作繪畫的參數中要特別提及的
要素。

1. 《兩極化的黃》的計畫中，p.72 與 73 中曾提及
　「維度」這項參數，此處則說明「位置（position）」
　中的數個要素。通常以平行掛在觀眾前方牆壁
　上的繪畫⋯⋯

2. ⋯⋯會因設置的環境產生別的關係。此時，觀眾
　由上往下看（或有些位置，由下仰望）。

3. 垂直牆壁展示繪畫。觀眾從二面或三面來看。在
　原本側面的相反邊，可看到反射後的結構。色彩
　理所當然也有反映。亦即，灰色漸層雖然不變，黃
　色變成藍色，從純色到黑與白的色階也會隨之改
　變。正面處的細長面，成為兩側序列的一部分。

圖 1–3 是各「位置」示意圖，前提條件分別是將畫
固定在牆、天花板、地板等處。圖 4–6 含有另一個參
數。具有可從任一側面觀賞的實體。

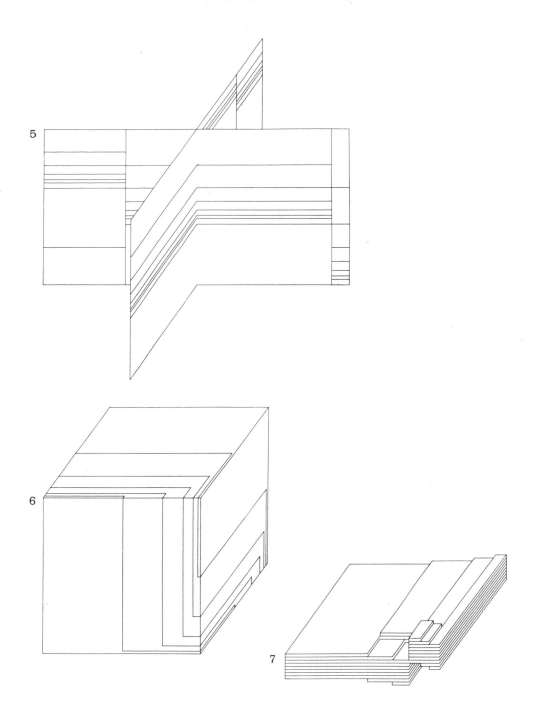

繪畫可在任意位置豎起或平放。這樣的結構是將配
置在空間的平面，統合成繪畫整體。圖7主要呈現出
空間結構。

4. 結合2種結構（請見 p.69 的圖1、2），創造色調
 的配對。色調為成對，可由2個平面形成的角度
 證明，正面與側面相補、翻轉，產生全新的發展。

5. 封閉的週期性置換，源自十字型中4個敞開的
 內側空間。

6. 巡迴正方形的6個面，不會結束的色彩變動。

7. 是組合畫《經由藍的紅到綠的序列》（請見 p.70
 的圖 c、d）的立體版本。色彩不只覆蓋在表面，
 還根據結構占有空間本身。

繪畫的「位置」與「實體」到底還有多少不得而知，
在可能實現的要素比重之中，不過是占其中的2個。
參數？至今仍在發現的過程中。請持續創作繪畫，
那麼就能找到。

Structure and movement

結構與動態

4 個相等的邊，
4 個直角，
形成 1 個正方形。

a 1:

以其中一邊的寬度向水平延伸。
無限向左，
無限向右。

a 2:

以不同明度區分相等的面積。
有限範圍的要素。
兩端為黑與白。

a 3:

要素的數量由兩極之間的階數決定。
階寬愈大，要素數量就愈少。
即便如此至少還是有 2 個。即是黑與白。
階寬愈小，要素數量就變更多，也可能達到 1000。
人類眼睛能夠辨識更多。然而，可能相當困難。
理論上沒有限制。即便每一階愈來愈細，
每一階的明度都會比前一階更暗。或是相反。
理想上，希望能讓連續的階段之間，
維持同等的明度差距。
如此一來，就會成為自然的序列。

上圖所示為 16 個要素，
依等寬的 15 個階段排列。
正如先前所述，要素的數量並不重要。
重要的是順序與基準的系統。

是在形成整體時，原則上可自成一格，
我們將其定義為「結構」。
而「運動」是指自然秩序的混亂。

擾亂連續的平衡，或是賦予新的平衡。
（但卻無法比原本的結構更加複雜）。
運動的導入是開始活動，產生緊張。
改變要素的位置，是賦予彼此的關係重量。
同時意味著給予整體新的外觀。

其代表的意義，是使用相同的要素，獲得許多
不同的效果。從一個結構導出相異的「序列」。

簡單來說，是賦予素材形狀。
就如作曲家使用音階，使用視覺要素。

舉例來說：

a4：在16個要素之中替換2個。也就是8與9。
破壞了次序。只是改變2個要素的位置整列的意義
就完全改變。

然而，狀態被維持，協調被保持。
只是變得更複雜。
也可說是更被微分。

a5：線狀之上
有許多的「序列」（16的階乘）
卻幾乎沒有為此打造的原理。

其中之一是讓‧阿爾普（Jean Arp）的
《偶然法則形成的星座》。
因無視平衡的偶然排列，決定了所有要素的位置。

a6：與a3相同。各個要素的位置改變。
但狀態不變。
保持同樣的順序，只是相反過來。

在幾何學上，或光學上
是沒有意義的左右翻轉。
（但或許在心理學上相當重要）

a7：排列以週期性重排。
亦即，將取自右邊的部分放到左邊。
此時，剛好一半。

白黑的兩端相接，創造最大的對比。兩端
不再是末端。它們被以想像上的路徑連接。
灰經由無限大邁向灰。

a8：交替排列。
將白置於正中央
那麼，明度就會依序變暗。

只要將其左右交替排列下去，
兩端應該就會變成最暗。
圖中以……6－4－2－1－3－5－7……排列。

a9：要素被分開的狀態。
亦即，明亮部分之間
規律插入暗的那一半。

連續的明度的間隔愈來愈大。
相鄰的要素為4階、3階（又再4階）
製造出如上的明度差距。

a10：如a9般。將暗的那一半
旋轉180度。為了形成一個群組，
進行兩個操作。旋轉與插入。

相鄰的要素有著不同的明度差距。
雖然此也有規律，卻與先前的規則不同。
這個排列，有著最大的對比，也有著最小的對比。

讓我們從一開始的排列，再向前踏進一步。
擴大範圍，以有自覺的設計。

維持原本線狀排列的要素之下，
可將其以面狀的區塊變成同一群組。
早就不是自成一格的秩序。可能性卻變得更多。
要素之間的關係翻倍成長。

在一維（線狀）從左到右的相鄰上，
加入了上下與對角線的相鄰，
產生二維（面狀）的相互關係。
在線狀時，每個要素有著2個相接的
要素（兩端的要素僅有1個），
面狀時，中央的要素有8個，邊緣的要素有5個，
角落的要素有3個會成為相接面。

b1：當線被折疊時，線段集合成為面狀，
原本的線狀仍可辨識。

折疊的原理是，做為繞圈捲起的線
一般來說，可以定義。
4×4單元的區塊上，
必須個別通過16個位置。

就算可以將線折起，卻無法交叉。
利用這個原理，
可以賦予有限的變化。
從 b2 到 b5 是其中的幾個例子。

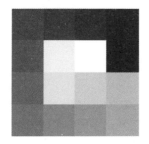

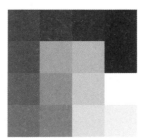

b6：線的特例，直角的螺旋。

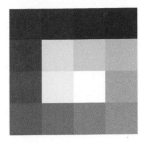

b7：雙重螺旋。

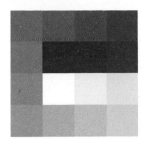

b8：以斜向折疊的線。

b9：線段系列被分成4等份，分區排列。

b10：改變要素的順序，
排列就看起來更具特色。
以面狀排列的要素。

b11：魔法陣。

（在學校熟悉的拼圖。4個要素在縱、橫、斜的
各行列上，合計均為34。此圖中，將各行列的
4個顏色平均後，每一個都是同樣明度的灰。）

b12：隨機排列。
圖是將數字打亂後形成的群組。

16個相異的要素依區塊成為群組，如旋轉般移動。
區塊的定義（此為4×4，也能用其他的）。
讓線段系列的要素成為群組的方法，數量有限。
如此推導出的公式不變。果然還是「16的階乘」。
即便如此，仍然有 20,922,400,000,000 種。
建立問題的程序，代表著依階段計畫。（自然附帶回饋）
最初階段，是維持原本形狀的素材。（以色彩為例，
即是色立體）隨著階段前進，會累積經驗，每一階段，
又會成為下一階段的素材。

同一群組的4種組合：
群組形成的群組。
或是結構形成的結構。

第1階段中，做出對稱的複製，
再以此，從群組創造群組。

條件不變。停留在平面的二維。

不需考慮空間的維度。
即便不刻意加入，也會自動加入。
此並非現實，而是虛擬，
卻還是會被認識吧。
看起來不像所有的明暗都在同一平面上。
哪種明度是在「前」，
或是在「後」，
交由觀者判斷。

將群組 b1……

c1：反射。

c2：旋轉。

c3：移動

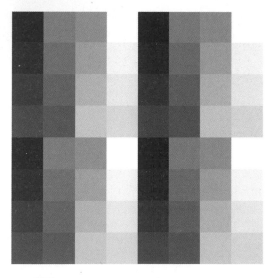

如將群組限制在只能複製4個，那這種移動的
意義就不大。藉由使其旋轉、反射等，可創造複雜
的單元。亦即，可獲得更高於部分的總和的整體。

接著，藉由更大區塊的統合
從群組形成群組。
例如例 c1–c3 中
將 16 個要素的群組 b1，整個複製 4 次。
接著，藉由對稱性的操作，
將複製的 4 個群組統合，形成新的整體。
新的區塊尺寸為 8x8 單元。

不是將這個區塊視為結果，
而可利用來做起點。
替代以 16 個要素組合成 4 個群組，
分解群組，
使 64 個要素自由，
也可排列
在整個區塊上。

c4：基於偶然的法則。

c5：是賦予同樣的要素順序。交替排列的群組。

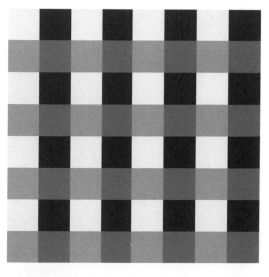

c6：交替翻轉的連續。亦即，由白到黑，
再到白。在大區塊上以螺旋狀排列。

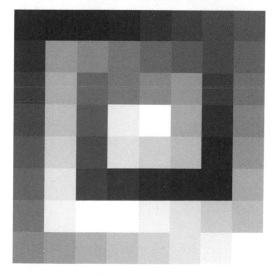

c7：以任意操作形成的群組。
亦即不遵從既定的規則，但也不是完全隨機。
也就是「憑感覺」創造。

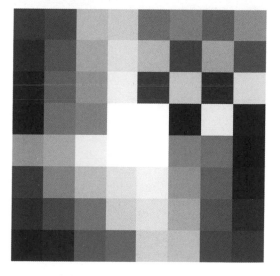

例 c1–c7
這些並未自成一格。
複製的群組，比起單獨的群組，
更難以自成一格。
這些表現了這樣的原則。
數量有限，
可能性無限。
但在此卻也能够獲得一般的見解。

依觀者的接近方法，
或許會使資料系統改進。
難以形成群組的序列，在更高級的序列之間，
有時可有系統的排列。

各群組
或多或少可依規則重排
改變。

被反射的群組 c1 在以下情況，看起來像「負片」。

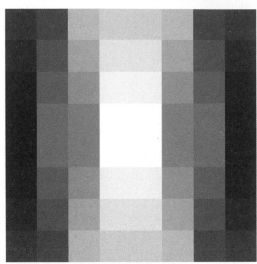

c8：要素的順序相反。

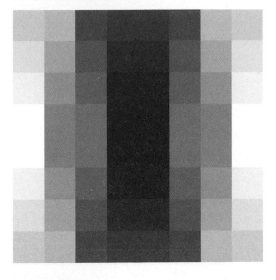

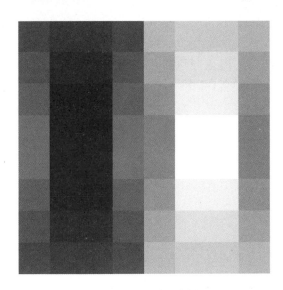

c9：將 c1 的 2 個直行從右側移到左側。

c10：起點還是 c1。白色中心被往下移
1 單元。其他要素也依循最初的移動，改變位置。
雖然失去了原本對稱排列的水平軸，
仍維持了垂直軸。

在其他群組以同樣方式操作
研究執行的結果
也意義深長。
任意折疊的
16個要素的群組的連續，
因為是雙重反射，
成為最適合的順序。
也就是取得最大限度的對稱關係。

c11：b2 的反射。

c12：b3 的反射。

c13：b4 的反射。

c14：b5 的反射。

例 c10 是置換 c1 後得到
有一個對稱軸的反射。
這樣的單軸對稱性也是
來自第一原理。

c15：所有的要素均被分成一半。
一半以任意的線圈狀折疊，
另一半則讓其反射。

c16：重排 c15。

c17：對角線的反射。

c18：螺旋的反射。

例 c15–c18 是
2 個操作的組合。
線圈狀與反射。

接下來是線圈狀的案例。
更正確來說，是螺旋與旋轉的組合。
螺旋不會相接，因為會在彼此的內側，
所以出現互相滲透融合的第 3 種過程。

c19：互為 180 度翻轉的 2 個螺旋。

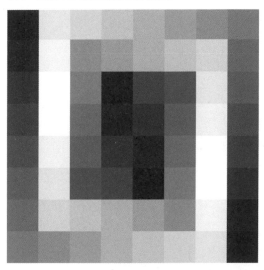

c20：同於 c19，但第 2 個螺旋的要素順序相反。

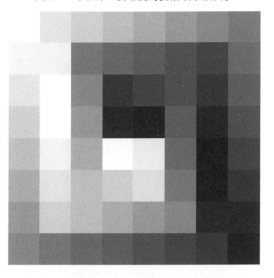

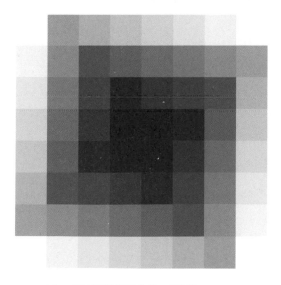

c21：以 90 度互相滲透融合的 4 個螺旋。

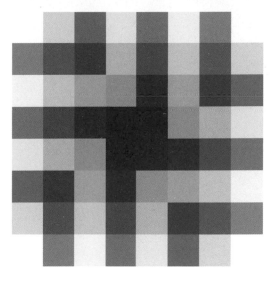

c22：同於 c21，但使用 a10 的系列。
圖看起來像透明。
a10 的互相滲透被加強。

重複要素的群組特性是，
相異要素間的關係
被新增在相同要素間的關係上。

這些關係自動產生的結果
不只採用，
還能夠成為形成群組的標準。

合計64個要素，是從4個同樣的要素組成
16個群組所構成。
插入其間，使得以操作。

因為這些排列與空間上的透明印象（見c22）
將這一種類形成的群組
稱為「相互滲透」。

c23：被分成兩半的相互滲透與旋轉。

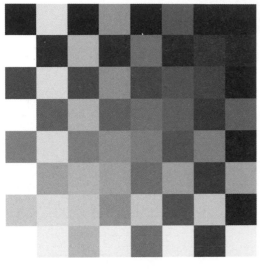

c24：相互滲透與旋轉，是從灰的中心開始。

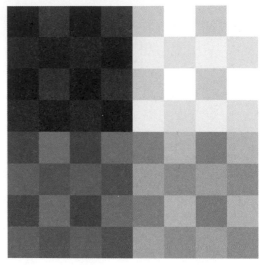

c25：與c24同樣，更動順序。
亦即以起點的黑－白為中心。

c26：以漸層區域，群組間的相互滲透。

群組也可藉由重複要素來擴大。

在這些範例中，複製的係數為4。
x例之中，4是特別的例子（請見 c3）。
然而，裝飾時，卻可做出任意長度、
或是尺寸不受限制的區域。

境界範圍中的擴大，
其第2種可能性是，
非為重複要素，
而是精煉原本的結構。
亦即，黑與白的兩極之間
使用更細緻的漸層。

類似於 c23 的相互滲透。
不是以16個要素，而是以28個要素
的基本結構所形成。

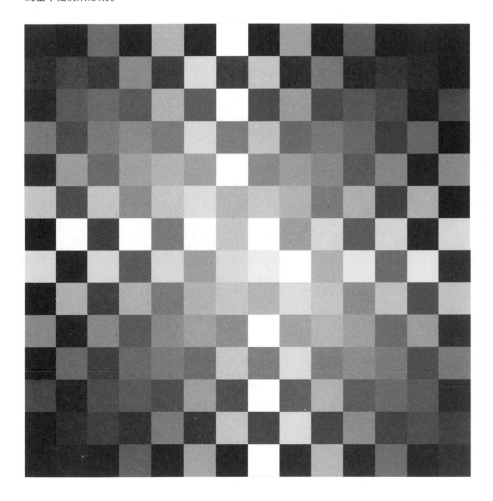

每一個「星座」，

是在自由選擇與命中注定的結果下結合而成。

其是基於偶然和秩序。

可能產生的所有組合之中，每一序列都是特例。

盡可能多，且自成一格，

藉如此基準的組合來決定。

原理愈是複雜，愈會是典型的結構。

也就是形式。

偶然又是額外的問題。

可以藉由各式各樣的方法引發。

骰子、籤、轉盤、電話簿，還是遮住雙眼。

或是，像猴子般朝三暮四。

各自的結果總是不同，卻難以區別。

我們或許可以認識千種的排列組合。

要在 10 個偶然的排列中，找出不同

卻相當困難。

c27：西洋棋盤的相互滲透。

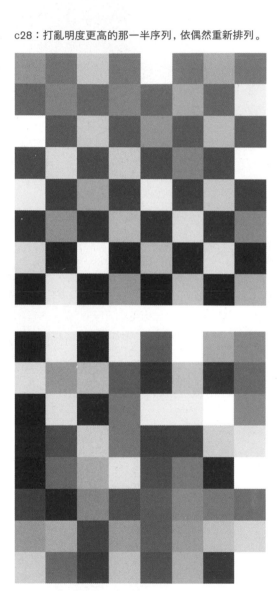

c28：打亂明度更高的那一半序列，依偶然重新排列。

c29：同於 c28，暗的那一半也依偶然排列。

沒有任何要素留在原本的位置。

但分成兩半的那一半卻仍存在。

這是序列的條件。維持著這樣的效果。

c4：此一最後的條件也被放棄。所有的要素隨機混合。

相互滲透的 c27，有著特別高階的序列。

其階數，在 c28、c29 依次減少。

因此，偶然的部分變大。

這些範例（幾乎）都可自由新增。
然而，建立程序的關鍵，
跟找到個別問題的解決方案同樣稀少，
就算是個別程序的解決方案，
也幾乎未出現在此。

其目的曾是要發現豐富的變化。
受到限制的移動，是取自單純的結構，
藉此展示做為方法的建立程序。
材料進化成設計。

讓我們複習。
所有範例，都是基於線形的結構。
同樣尺寸的16個材料，
與白到黑之間，間隔相等的15個階段的
漸層為準。
且這樣的結構，因變化而被定義。
a是線狀，序列本身。
b就由在其中代入面狀的階數，來完成。
接著，c是重複步驟。

要素也可改變。
亦可取代16，代入X（＝任意的數字）。
又或是尺寸不同，有著迥異尺寸的材料，
或是取間隔相等的明暗，不整齊的漸層，
或是以其他顏色系列取代白黑。
（幾乎）不可能一次就思考所有的可能性，
如果是幾個則有可能。

就像這樣，維持所有的構成要素，
只改變色彩的話，
會使什麼樣的變化成為可能？

由白向黑的連續，
是在色彩系列這樣大的結構之中的特例。
在色立體中占據穩固的位置。
在所有我們可以辨識的色彩之中，是特殊的序列。

在色立體之中，尚留有如下優異的序列。
—純色的色相環，一維的封閉行列。
—將純色變成黑或白，開放的一維行列。
—封閉的二維色彩三角形。從有彩色到無彩色，
　均是依循色座標的原理構成。結果可得到混色。
—個別的構成條件愈少，就保持愈高度的秩序，
　擁有與色立體的表面、內部關聯的所有種類
　（色相、明度、彩度）的序列。

例如色相環的一半，
也就是某一色到其補色，開放的行列。
或是也有著色相環的1/3、1/4等。

此外，某一色到其補色為止，有許多的路徑。
最符合規則的是，沿著色相環的圓周。
最短路徑是通過中心的灰。
但路徑並非只有這2種。
固定點，例如紅、灰色、綠。
可用正弦曲線將它們連結。
亦即，要從紅走到灰，不使用最靠近的路徑，
繞道紅與黃的4分儀。其色調並不是只變灰。
也可能更黃色。而且黃色與灰重疊。
在相反邊的同樣活動，則連接到綠（請見 p.91）

或是，沿著同樣路徑
以感覺分散色彩（請見 p.92、93）。

做設計如果是建立程序，
為此準備的素材是基準。
也就是與素材有關的正確知識。
色、比例、尺寸……其他還有什麼參數？
其成分為？

找到這些是設計的一部分。
如要舉一個參數為例，是材質。
也就是素材外側的性質，其表層。

此為基於色彩效果的同一程序。
替代材質效果，利用色彩的各式漸層。
在各處產生的光反射與同樣的結構（請見 p.94、95）。

並且，然而，甚至，

設計師就如此從素材邁向設計，
從設計往藝術邁進嗎？
這道門檻在哪？

我不知道（也不想知道）。

假如我的繪畫不是藝術，
應該是因我的不道德導致的吧（判決有罪的代價）。

64個要素的 c 結構。
（告白）我宣告其為繪畫。
受洗、命名為《carro 64》。

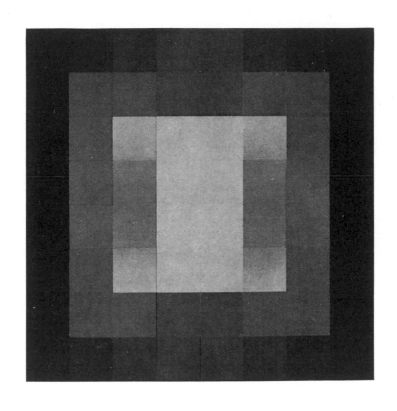

carro 64
黑－白
1956－61

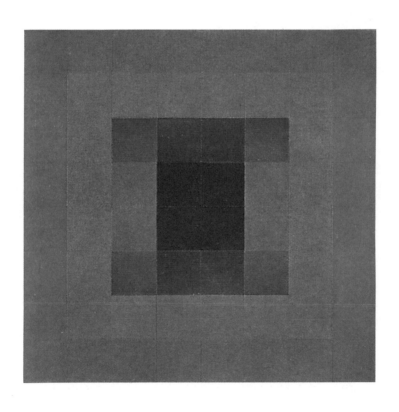

carro 64
紅－灰－綠
1956−61

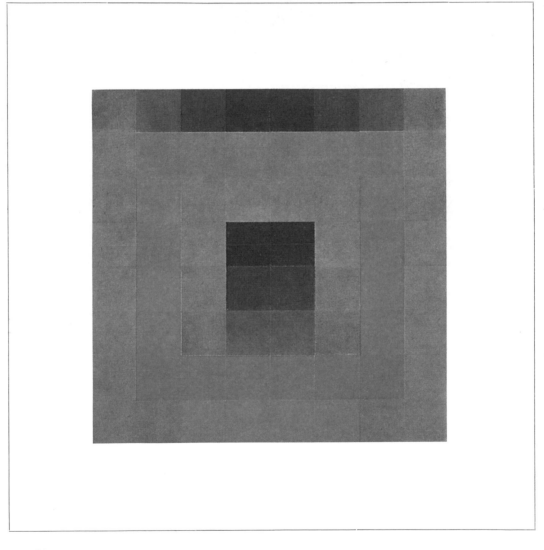

carro 64
紅－灰－綠
1956－61

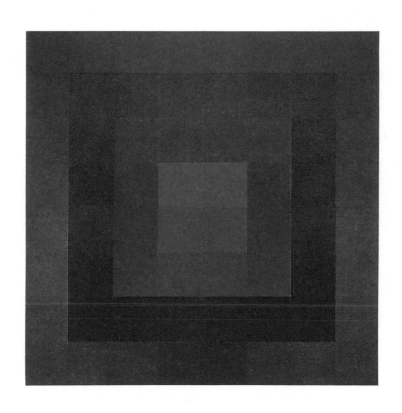

carro 64
紅－灰－藍
1962

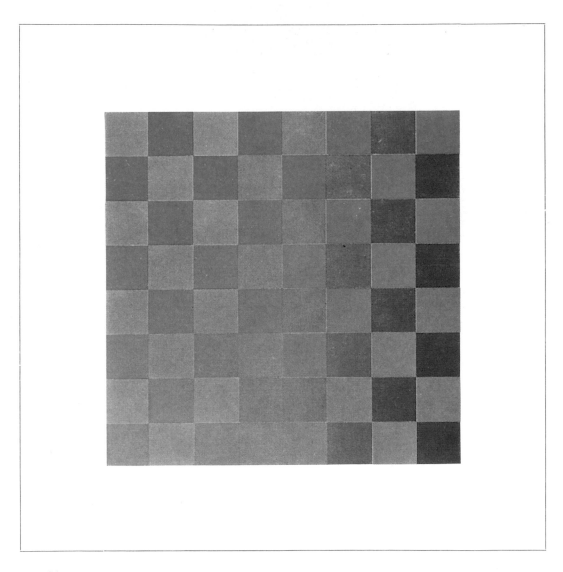

carro 64
紅-灰-綠
1956-61

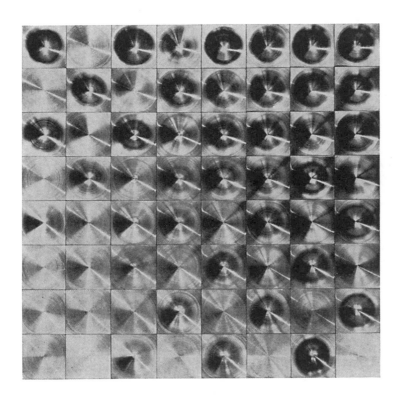

carro 64
金屬轉換
1962

What does that mean:
I have declared carro 64 to be a picture?
What is a picture that has no binding form,
but consists of a countless number of constellations?
What does an original look like?

Like this:
64 loose precision-made cubes
each numbered 1–16 on the side,
are put together in a frame
and hung on the wall.

The beholder makes his own constellation.
Not every one is original,
because this one or that has already been found
by this or that beholder.

But carro 64 contains a reserve of original constellations;
more than several beholders will ever discover.
Thus what is original in carro 64 is the idea
and not the picture as a single item.
Thus in autumn 1962 120 copies were made
in the series yellow-grey-blue:
as a consequence of an art original in re-production
and at the same time as an experiment in a social art.
The beholder is not only to be included as a partner
but also to be in a position to buy the picture.

It costs DM 395.– until further notice.
There are at present (autumn 1963)
still 35 copies to be had from Christian Holzäpfel,
7273 Ebhausen, Bundesrepublik Deutschland
or from the Gallery Der Spiegel
Köln, Richartzstrasse 10
Western Germany.
Intending purchasers will be sent a prospectus.

我宣告《carro 64》為繪畫。
這代表著什麼意義呢？
沒有既定形狀，
是由無數「星座」組成？
要怎麼看見原創？

在側面由1編到16號，
製作精密，卻鬆散的64個方塊。
全部，放入模板，
掛在牆上。
……如此就能看見嗎？

觀者製作自己的星座。
並非一切都是原創。
某個星座已經是別人
所發現的也說不定。

但是《carro 64》，大量預備的原創的
星座被包含在其中。
多到無論有多少人看，都發現不完。
亦即，對《carro 64》來說，原創
不是單一作品的繪畫，而是概念。
在1962年的秋天，
《黃－灰－藍》系列
製作了120張。
複製原創藝術的結果
同時是社會藝術的實驗。
觀眾不只可做為同伴參與，
還可實際買下繪畫。

此時此刻，價格是DM 395.－
現在（1963年秋）還剩下35個。
Christian Holzäpfel，
7273 Ebhausen, Bundesrepublik Deutschland
或是
Gallery Der Spiegel
Richartzstrasse 10, Köln,
Western Germany
請向此詢問。
將寄送簡介給有興趣的人。